艺术设计名家
特色精品课程

摄像基础

刘智海／著

上海人民美术出版社

序言

数字影像将影响和改变人类生活

数字是一个多元的意义和象征，他所表达的是无所不能。

数字原来是纯数学和理科的概念，但是，今天的数字代表了技术和生活的全部，无论是在什么领域，数字和数字技术，彻底改变了人类传统的生活方式和思维方式。

现代摄影的数字化影像对于传播、媒体、交流产生了决定性的影响，又彻底改变了传统媒体运作的形式和传播的形式，数字及其技术强调的是生活和思维的无限主义，带来的是社会传播和影响的自由主义和多元主义。

数字使人类进入了后技术时代、后工业时代和后现代社会，也建构了 21 世纪社会、文化体系的核心形式与关键内容。

现代科技以及数字技术已经进入了社会生活的各个领域，特别是以数字影像构成的主流媒体内容，已经在改变社会生活的形式和内容，开始出现从物质到文化，从内容到精神的变化，影像的东西有利于成为我们表达思想和精神的有利媒介形式。数字化影像是现代科技的产物，为我们的媒体注入、编织起更加感知、理性的世界，媒体技术与媒体艺术也成为了我们生活的重要组成部分。

今天，影像正以强有力的态势介入、包围和控制人们的日常生活，人们时时刻刻、不知不觉地与影像世界共生、共存。作为数字技术构成的影像内容，已经成为人们对世界的一种了解、沟通、表达的方式，甚至是影响和改变社会某种思想和体系的变革力量。因此，我们可以毫不夸张地说，数字影像已经渗透到社会的各个方面，也是建构 21 世纪社会文化体系的主流脉搏。

从 20 世纪 70 年代开始，数字技术开始出现了端倪，并迅速在各个领域及媒体、艺术等各个方面开始运用，尤其是在摄影、电影、电视制作中的应用，对其传播和对社会产生了根本的影响，数字技术在工业及其他方面的应用，对人类和社会产生了颠覆性地取代和影响。我们现在可以清醒地看到，21 世纪将是数字影像和数字生活的时代。

本系列教材从策划、论证、写作、出版，是目前国内为数不多的可以运用到现代高等教育"摄影专业"的实用教材。以全新的思维观念和知识结构，从社会、变化、时代角度，研讨由于数字及其技术的出现所带来的影像变化和观念变化。站在一个比较高的视点，探讨数字技术的出现，进行数字与摄影技术、摄影观念、摄影实际的研究，特别是在当下社会各个领域和媒体领域数字影像技术、数字摄影技术与艺术创作的结合方面进行梳理，着力探讨数字技术条件下的摄影发展和媒体艺术，力图在文字的写作和出版的内容中，用深入浅出的语言、实例、论述，对各个方面的内容和涉及数字摄影技术的各门课程加以经验总结。本系列教材主编陈华沙教授以理念独特，观点新颖，试图达到对已经开展数字化摄影课程的内容进行衔接，尤其是强调技术的实用性和观念的创造性，注重强调理论对实践的直接指导，力求理论联系实际的科学意义。本书的特色在于能够积极把握当前数字摄影和媒体传播的时代性、方向性，用最新的观念引导开展摄影技术、数字技术教学实践，书中的内容和教学方法操作性强，能够以最快的速度帮助学生掌握摄影技术与艺术表现的同时，又掌握各门课程的学习方法和具体应用。

全国政协委员

中国电影家协会 副主席

北京电影学院 院长 / 博士生导师 / 教授

TEACHING PROCESS
教学进程安排

部分	课程内容	课时
摄像——影像媒体	影像媒体概况 / 学习影视媒体的第一步—剪辑	10
数字摄影	摄影机 / 数字摄影机结构 / 摄影工作	30
摄影造型	景别 / 摄影构图 / 摄影照明 / 摄影运动 / 电影声音	20
短片制作	筹备阶段 / 拍摄阶段 / 后期阶段	20

- +

CONTENTS

目录

第一部分 摄像——影像媒体

纵观 2010 年上海世博会，各展馆都展示出当今世界最先进的科学成就与最富创意的视听盛宴的结合体，来体现人类科技与艺术最直接的表现载体——影像媒体艺术。世界博览会作为人类文明的驿站，向来成为全球经济、科技和文化领域的盛会，影像媒体艺术也成为各国人民总结历史经验、交流聪明才智、体现合作精神、展望未来发展的艺术展示载体。

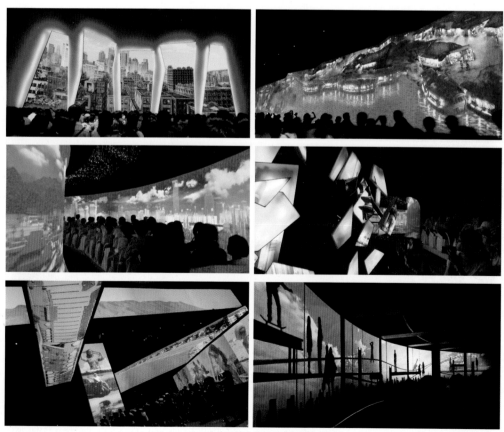

上海世博会各展示空间的影像媒体

第一章 影像媒体概况

当今社会正处于一个经济文化高度发展的时代，传统媒体（指的是广播媒体、纸质媒体等）已经不能适应当前社会文化发展的需要。影像媒体是随着现代科学技术的发展和应用而出现的一种新兴文化艺术，它是以照相术、电影、电视等传统媒介为基础，以数字化的活动影像为载体，延展为交互式信息传播的艺术门类。

第一节 照相术

照相术的发明，改变人类记忆的载体，改变人类信息传播的手段，改变人类观看世界的思维。照相术是一切活动影像的本源。

——作者语

一、摄影是什么

1. 摄影是科学的结晶

一百多年前"照相术"的发明是人类在现代科学技术发展史上的一次重大突破。随着数字科技的进步，从"传统银盐胶片到现代数字影像"的变革，使数字影像成为日常社会生活的文化载体。

2. 摄影是记忆的载体

美国著名摄影师南·戈尔丁说："通过摄影，你将不再遗失任何记忆。"在现实生活中，我们借助于摄影活动，把记忆变成可见的视觉画面，留存下我们个体和社会的记忆片段。摄影记录了个体的人生旅程，以及全社会的文明进步和社会变革。

3. 摄影是产业的应用

摄影本身具有广泛的商业价值，与商业领域嫁接，延展为产品摄影、空间摄影、服装摄影、时尚摄影等，为社会各产业提供商业传播和视觉传达的途径。

4. 摄影是媒体的传播

摄影的视觉纪实性扩展了媒体领域的传播价值，形成了报道摄影、专题摄影、新闻摄影等，摄影取代主观性很强的画像、漫画、插画等，以真实影像出现在媒体载体里，让观者一目了然地经历事件的发生过程。

5. 摄影是观念的载体

"摄影"成为艺术家个人观念的表现载体。在一百多年的摄影发展史中，摄影首先与绘画艺术相结合，使诸多画家放弃画笔，成为摄影艺术家。当今一些先锋艺术家，利用摄影作为艺术创作的表现载体，已经把摄影推向世界当代艺术的最前沿。

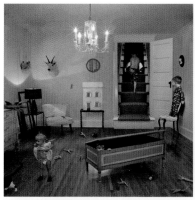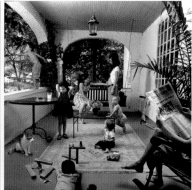
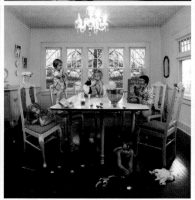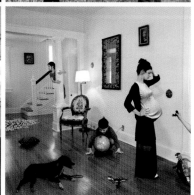

《假日》　摄影　朱莉·布莱克蒙（美）

二、摄影术的诞生与发展

1.1839 年 8 月 19 日，法国艺术院宣布了"达盖尔摄影术"的发明，摄影术从此诞生。

1837 年，法国艺术家达盖尔在前人瑟夫·尼塞福尔·涅普斯发明的初级摄影上，成功地发明了一种实用型的银板摄影术。把银板放在碘蒸汽上熏蒸，形成可感光的碘化银，再放入照相机箱曝光（30 分钟）形成潜影，然后用汞蒸汽熏蒸已曝光的银板，显影生成汞齐，最后用食盐水定影，洗去未曝光显影的碘化银，成为稳定的可见影像。

2. 摄影每一次重大进步都与科学技术的发展紧密相连。彩色摄影的发明，使我们看到了五彩斑斓、完全真实的世界奇观；高速摄影和高速电子闪光灯的出现，使我们看到了子弹出膛、一滴牛奶滴落时的瞬间凝固画面。

3. 21 世纪科技的发展进入全数字化时代，数字影像成为人类记忆和创造梦想的时代产物。摄影艺术借助于光学、电子和数字科技的成果，加上个人观念的构想，成为了艺术创作的载体。

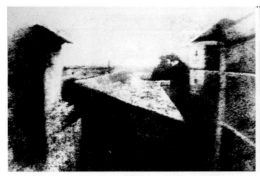

《窗外》 摄影 尼普埃斯

《坦普尔大街》 摄影 达盖尔

三、摄影原理

照相技术是人眼的"仿生"技术，因为人眼和照相机一样，都有光学系统、测光调节系统、感光材料系统和其他相应的附件。其中人眼角膜和晶状体相当于照相机镜头，瞳孔相当于光圈，受大脑支配的测光系统，眼部调节肌相当于照相机的测光系统、自动光圈系统和对焦系统，脉络膜相当于暗箱，视网膜相当于传统照相机的胶片或现代数字照相机的 CCD 或者 CMOS。

1.摄影的成像原理：

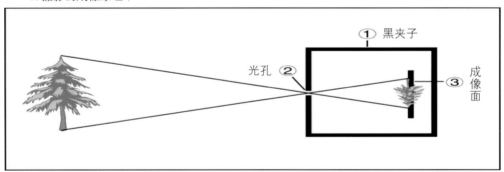

2.数字摄影的成像原理：

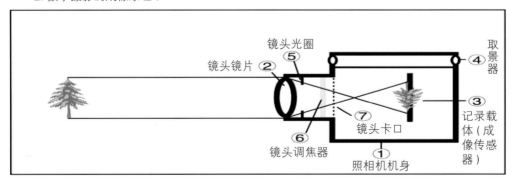

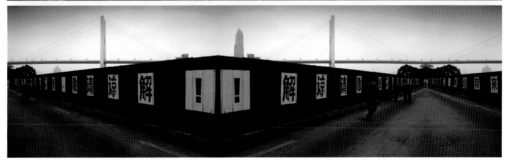

《城市空间》 摄影 刘智海

第二节 电影艺术

> 电影是一门活动的科技艺术，电影是一门叙事的造型艺术，电影更是一门心灵的观念艺术。
>
> ——作者语

一、电影是什么

巴赞："电影是现实的渐近线。"

电影艺术所具有的原始的第一特征就是"纪实的特征"。它和任何艺术相比都更接近生活，更贴近现实。

周传基："可以追问电影是什么？但不能定义电影是什么。"

张会军："电影是一门技术，电影是一门工业。电影是一门唯一我们知道诞生日的艺术。"

《电影艺术词典》对电影艺术的定义："以电影技术为手段，以画面和声音为媒介，在银幕上运动的时间和空间里创造形象，再现和反映生活的一门艺术。"

电影是由活动照相术和幻灯放映术结合发展起来的一种现代艺术。是一门可以容纳文学、戏剧、摄影、绘画、音乐、舞蹈等多种艺术的综合艺术，但它又具有"电影本体"的独特特征。电影在艺术表现力上不但具有其他各种艺术的特征，又因可以运用蒙太奇这种艺术性极强的电影组接技巧，具有超越其他一切艺术的表现手段。

电影的发展与进步，首先是工业技术与现代技术发展的结果。

电影在本体上决定着技术参与的程度。

电影在表现基础和形式上，决定着电影的思维观念。

21 世纪的数字技术开创了电影的新纪元。

二、电影的诞生

1. 第七艺术的诞生：从"杂耍"到电影艺术。

1895 年 12 月 28 日，路易斯·卢米埃兄弟在法国巴黎卡普辛路 14 号地下咖啡馆，第一次公开放映了《火车进站》、《婴儿喝汤》、《工厂大门》、《水浇园丁》等影片，开创了电影的一个伟大时代。

这一天被电影史学专家认定为电影的诞生日。电影将生活的"现实"变成了银幕的"现实",银幕上看到的影像既是"梦幻"的现实,又是"现实"的梦幻。电影在世界艺术史上开创了一个崭新的时代,电影是世界"七大艺术"(文学、戏剧、绘画、建筑、音乐、舞蹈、电影)中唯一知道诞生日的艺术。于是,电影由最初的"杂耍"逐渐发展成为全世界的一门技术工业,一种广泛的传播媒介,一个极具销售力的商品,一门影响极大的视觉艺术。

2. 有声电影:技术奠定了电影的视听方式。

1927年,美国影片《爵士歌王》在影片的放映过程中,加入了几段道白和唱歌,由于当时技术条件的限制,没有解决电影"声画同步"的问题,但是,这仍然标志着世界电影一个重要的技术进步——有声片的出现。早期有声电影是具有实际意义的表现方式,主要是解决了银幕画面的无声与寂寞,达到了影像和声音的"组合"。电影声音的出现,对画面是一种促进,也是一种影响,更是对电影风格与观念产生了根本性影响。电影的声音,丰富了画面的表现力,唤起了人们的无限遐想。电影声音技术的不断发展,使电影的"声音"日趋完善,极大地丰富了电影语言,并被艺术家们充分重视和利用,最终与画面一起影响观众。电影声音的出现以及后来数字声音技术的发展,带来了电影和电影观念上的重大革命。

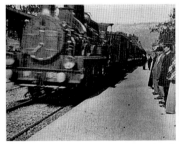
《火车进站》短片 路易斯·卢米埃

《婴儿喝汤》短片 路易斯·卢米埃

《水浇园丁》短片 路易斯·卢米埃

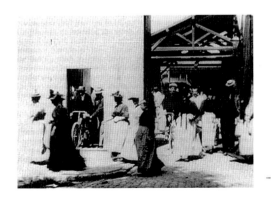
《工厂大门》短片 路易斯·卢米埃

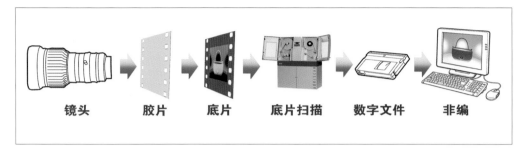

传统胶片电影的成像原理

| 镜头 | 胶片 | 底片 | 底片扫描 | 数字文件 | 非编 |

3. 彩色电影：技术改变了我们感知世界的真实色彩。

1935 年，美国拍摄了彩色影片《浮华世界》，又译《名利场》，标志着世界上第一部彩色电影的出现，从而使色彩真正作为一种元素、手段、风格进入了银幕的世界。由此，开始了彩色影片制作的时代。电影色彩的出现，首先增加了电影对自然世界的表现能力，色彩在影片中既是一种再现客观世界的技术条件，又是表现人物、表达情感的艺术手段。彩色电影的发展，由早期的关注色彩对自然界的接近，发展到关注如何再现自然界中的色彩，再发展到如何自由地表现自然界的色彩。电影色彩的利用，丰富了电影的表现形式，丰富了电影的视觉效果，丰富了电影的艺术风格。

4. 数字电影：技术使我们电影影像产生了"质"的变化。

20 世纪 70 年代末，美国好莱坞科幻电影大师乔治·卢卡斯拍摄的影片《星球大战》，标志着世界电影开始进入了一个全新的数字时代（尽管在这以前也出现过其他一些利用数字技术制作的电影）。数字技术的出现和在电影制作中的运用，绝对不是偶然的，它既是电影技术革命发展的趋势，也是全世界后工业革命条件下科学与艺术相结合这一观念思维变化的结果，更是现代计算机工业技术和计算机应用理论发展的必然。数字技术是一种现代化工业技术的条件与形式，现代电影制作充分利用数字技术和计算机特性中的存储、建模、贴面、虚拟、记录、压缩、特技、合成、预审、转换、复制、修描、编辑、制作、预置、采集、控制、传输等方式和程序，表现传统电影制作手段无法完成的银幕视觉形象。好莱坞电影《阿凡达》的公映，使电影的技术、艺术表现手段达到了"无以附加，登峰造极"的程度，颠覆了我们传统电影制作的观念，使电影的影像制作和想象力超越了物质、技术和思维等的束缚。数字电影技术的发展，改变了电影的表现形式，改变了电影的视觉效果，改变了电影的艺术表现手段，在电影的观念上改变了我们对电影本体、传统和经典电影理论的认识，初步形成了当今"后电影"时代的数字主义电影。

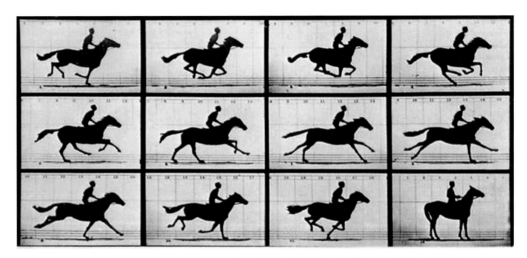

照相法（拍摄活动物体的方法及装置） 爱德华·幕布里奇

数字技术从"空想"到"现实"完全依赖于现代工业革命和计算机技术发展的进程，使我们的电影制作（包括技术、艺术、手段、风格）发展到了一个极致状态，它正在以一种潜移默化的方式影响和逐步改变我们的电影观念。

三、电影的原理

电影原理：根据"视觉暂留"原理，运用照相（照相法）手段，把外界事物的影像（以及声音）摄录在胶片上，通过放映（以及还音），在银幕上造成活动影像（以及声音），以表现一定内容的技术。

1. 传统胶片电影成像原理：物体透过光学镜片形成光信号，投射到记录载体胶片上形成潜影，经化学冲洗，得到可见的底片，再经底片扫描，得到数字文件。

胶片电影的成像质量关键在镜头、胶片，以及后续冲洗、扫描等环节。任何一环节的疏漏都会影响最终的影像质量。

2. 数字电影成像原理：物体透过光学镜片形成光信号，投射到记录载体 CCD 或 CMOS 的影像传感器上形成电信号，经模数转换器采集编码形成数字信号，记录到磁带或者硬盘上。

数字电影的成像质量关键是记录载体的成像传感器的面积大小和镜头的光学成分。

第三节 影视媒体

影视媒体是现代科技发展的视听媒介，综合了照相、电影、电视、声音等艺术手段，实现了数字信息化的立体、互动的人为艺术。

——作者语

一、影视媒体是什么

1. 影视，就是电影和电视的合称。

媒体，通俗的说是指传播信息的媒介，就是宣传的载体或平台，能为信息的传播提供平台或载体。

2. 影视媒体是随着科技的进步和传播载体的多元化而形成的新领域，影视媒体是将传播的载体从传统的广播、电影、电视扩大到电脑、手机、展示空间等诸多领域，并呈现多层次、多样化、专业化、个性化的受众需求的一种传播方式。我们面对的影视媒体将是包括电影、电视、手机、网络，以及空间的交互展示等的综合媒体艺术。

二、影视媒体的发展

1. 自 19 世纪末第一部电影的产生到今天，影视行业的发展已有了 100 多年的历史，随着时代的发展和科技的进步，影视成了数字信息时代的应用媒体。

2. 影视作为独立的流媒体兴起于 20 世纪 90 年代初，数字化网络的发展、广告的创新和电视的包装使得影视媒体越来越多地出现在我们的生活中。

3. 影视媒体已经成为当前最为大众化、最具影响力的媒体形式。从好莱坞大片所创造的幻想世界，到电视新闻所关注的现实生活，再到铺天盖地的电视广告，无一不深刻地影响着我们的生活。

三、影视媒体的原理

数字影像（利用实际拍摄所得的素材）输入到计算机（要有视频硬件设备和软件），通过影视编辑设备（非线性）和影视编辑技巧，能够进行影视特技制作、三维动画、特效合成等手段制作特技镜头，然后把镜头剪辑到一起，为影片制作声音，最终形成完整的影片，输出到载体上（DVD、

数字带、硬盘等），用于播放传播。

数字技术全面进入影视制作过程，计算机逐步取代了许多原有的影视设备，并在影视制作的各个环节发挥了重大作用。

四、影视媒体的类型

1. 电影：影视媒体最初传播方式是受众体买票到电影院里观看，以达到赏心悦目的效果。

2. 电视：随着科学技术的发展，受众体可以足不出户地在家里享受视听带来的愉悦和了解天下大事的新奇。

3. 网络视频：21世纪的今天，互联网正以惊人的速度向人们日常生活的各个方面延伸，它不受时间、地点的限制，坐在电脑前就可以观看网络上的影视节目。

4. 交互式媒体：现代展览、展示空间的高科技化，不仅让观众享受特定主题的视听文化，更让观众在特定空间里体验全方位、互动式的视频文化。

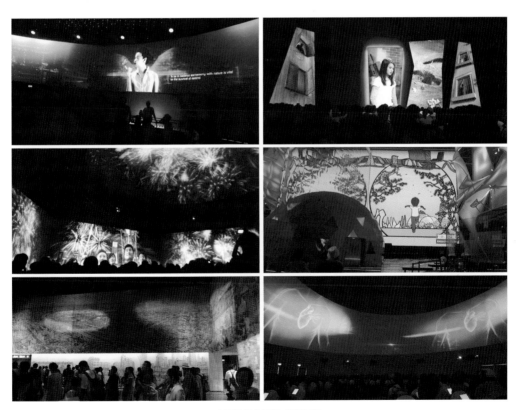

上海世博会场馆 影视媒体

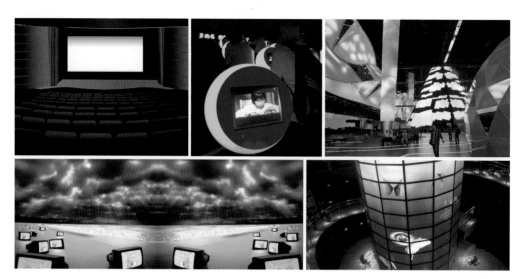

影视媒体的展示手段

思考练习：

　　1）摄影术诞生于哪一年？专利人是谁？摄影术的原理是什么？

　　2）电影诞生于哪一年？发明人是谁？电影的原理是什么？

　　3）影视媒体的类型有哪些？它的特点是什么？在现代社会里有什么意义？

第二章 学习影视媒体的第一步
——剪辑

任何类型的影视媒体都要通过剪辑台上完成数字化"剪辑"的二度创作，最终以银幕、视频的形式呈现给观众，以满足视听心理、生理的感受为目的。因此，我们首先要掌握剪辑台上的剪辑技巧与蒙太奇理论，以及剪辑实践操作，再去学习摄像基础与摄影语言，以致得心应手、心中有底。

第一节 剪辑观念

剪辑是技术，又是技巧，剪辑是蒙太奇，又是导演的二度创作。

——作者语

一、剪辑概念

1.剪辑——俗称"剪接"，在英文中是"编辑"的意思，在德语中是"裁剪"之意。而在法语中，意为"构成、装配"。后来被用于电影胶片的素材组接，即二次创作。在我国电影中，把这个词翻译成"剪辑"，其含义即剪而辑之，既像德语那样直接同切断胶片发生联想，同时也保留了英文和法文中"整合"、"编辑"的意思。剪辑是电影、电视等艺术创作过程中的一次再创作和最终呈现。

2.剪辑的目的是要制作出能够最终呈现导演意图的完整影片，是电影艺术创作的手段，也是学习影视媒体制作的第一步，要建立起"叙事概念"。影片的蒙太奇往往最后定型于剪辑台上。

3.电影剪辑从技术上已经历三个阶段：第一个阶段是手工制作阶段，这是无声电影时期，由手工技术操作剪接影片；第二个阶段是机器制作阶段，这是进入有声电影之后，由手工操作简易机器进行影片剪辑；第三个阶段是计算机制作阶段，这是20世纪90年代出现的高新技术，由计算机进行"非线性"编辑（数字剪辑）。电影观念、电影艺术手法、电影科学技术的演变和进步，有力地推动了电影剪辑艺术向着更高的层次和更大的范围迅猛发展。

二、剪辑理论

任何剪辑理论的形成，都是来源于观众视听心理、视听生理的变化和共同的欣赏美学而形成的，最终都完成于剪辑台上的实践操作。剪辑理论是导演、剪辑师必须具备的电影理论。

1.长镜头理论

①长镜头是指用比较长的时间（有的长达10分钟），对一个场景、一场戏进行连续地拍摄，形成一个比较完整的镜头段落。顾名思义，就是在一段持续时间内连续摄取的、占用胶片较长的镜头。这样命名主要是相对短镜头来说的。摄影机从开机到关机拍摄的内容为一个镜头，一般一个时间超过10秒的镜头，称为长镜头。长镜头能包容较多所需内容或成为一个蒙太奇句子（而不同于由若干

短镜头切换组接而成的蒙太奇句子）。其长度并无明确的、统一的规定，是相对于"短镜头"的习惯性说法。

②特点：所记录的时空是连续的、真实的时空。长镜头不打断时间的自然过程，保持了时间进程的不间断性，与实际时间、过程一致，排除了蒙太奇通过镜头分切压缩或延长实际时间的可能性。长镜头表现的空间是实际存在着的真实空间，在镜头的运动中实现空间的自然转换，实现局部与整体的联系，排除了蒙太奇镜头剪接、拼凑新空间的可能性。具有不容置疑的真实性：长镜头具有时间真、空间真、过程真、气氛真、事实真等特点，排除了一切作假、替身的可能性，具有不可置疑的真实性。所表现的事态的进展是连续的：用一个长镜头对一个场景、一场戏（一个过程）进行连续的不间断的拍摄，再现了事件发展的真实过程和真实的现场气氛。

2.蒙太奇理论

蒙太奇是镜头与镜头之间、段落与段落之间的排列组合方法。蒙太奇可以分为叙事性蒙太奇和表现性蒙太奇。

①叙事性蒙太奇用于叙述故事和交代情节，是蒙太奇中最简明和直接的表现形式。叙事性蒙太奇通常包括：连续式蒙太奇，这是我们运用最多的一种形式，按照电影的叙事顺序和情节结构的发展，让影片条理分明、层次井然地发展下去；平行式蒙太奇，即把发生在同一时间段内不同场合发生的事件平行地叙述出来；交叉式蒙太奇，把同一时间、不同地点的平行动作或场面交替叙述，使之相互加强，造成惊心动魄的印象；积累式蒙太奇，把一连串性质相近、说明同一内容的镜头组接起来，造成视觉印象的叠加；复现式蒙太奇，让影片前面已经出现的场面重复出现，产生前后呼应的效果；颠倒式蒙太奇，把剧情由现在转到过去，又从过去转到现在，造成倒叙或插叙的效果。

②表现性蒙太奇用于加强情绪的渲染力度，追求镜头间的对应和契合，以获得别致的艺术效果。表现性蒙太奇通常包括：象征式蒙太奇，即用某一具体事物和另一事物并列，用以表现这一事物的某种意义；隐喻式蒙太奇，即把外表相同而实质不同的事物加以并列，产生类比的效果；对比式蒙太奇，即把不同内容、不同画面现象的镜头组接起来，造成强烈的对比关系；抒情式蒙太奇，这是电影创造诗意的一种手法。

3.综合剪辑理论

综合剪辑是现代电影表现最多的手段方式。视具体影片、具体段落、具体镜头而定，既使用蒙太奇的各种手段，又有长镜头手法，综合运用。综合剪辑是现代电影的主要特征。

第二节 剪辑原则与技巧

> 剪辑原则是电影镜头的组接规律。剪辑技巧是电影的叙事方式和整体风格。
>
> ——作者语

一、剪辑原则

剪辑的基本原则是电影镜头的组接规律。

1.镜头的组接必须符合观众的思维方式和生活逻辑。影片剪辑要表达的主题与中心思想一定要明确，在这个基础上我们才能根据观众的心理要求，即思维逻辑，确定选用哪些镜头，怎么样将它们组合在一起。

2.景别的变化要采用"循序渐进"的方法。一般来说，一场戏的拍摄，"景别"的变化不宜过分剧烈，否则就不容易连接起来。相反，"景别"的变化不大，同时拍摄角度变换亦不大，镜头也不容易组接。由于以上的原因，我们在拍摄的时候，"景别"的发展变化需要采取循序渐进的方法。循序渐进地变换不同视觉距离的镜头，可以造成顺畅的镜头连接，形成了各种蒙太奇句型。

前进式句型：这种叙述句型是指景物由远景、全景向近景、特写过渡。用来表现由低沉到高昂向上的情绪和剧情的发展。

后退式句型：这种叙述句型是由近到远，表示由高昂到低沉、压抑的情绪，在影片中表现由细节扩展到全部。

环行句型：是把前进式和后退式的句子结合在一起使用。由全景—中景—近景—特写，再由特写—近景—中景—远景，或者我们也可反过来运用。表现情绪由低沉到高昂，再由高昂转向低沉。这类的句型在故事片中较为常用。在镜头组接的时候，如果遇到同一机位、同一景别又是同一主体的画面，是不能组接的。因为这样拍摄出来的镜头景物变化小，一幅幅画面看起来雷同，接在一起就如同一镜头不停地重复。在另一方面，这种机位、景物变化不大的两个镜头接在一起，只要画面中的景物稍有变化，观众的视觉就会产生跳动，或者好像一个长镜头断了好多次，有"拉洋片"、"走马灯"的感觉，破坏了画面的连续性。因此我们要避免这种情况，如果我们遇到这样

《IBM》影视广告 15'

的情况，除了补拍一些镜头外，最好的办法是采用过渡镜头。如从不同角度拍摄再组接，穿插字幕过渡，让表演者的位置、动作变化后再组接，或者穿插空镜头作为过渡镜头。这样组接后的画面就不会产生跳动、断续和错位的感觉。

3.镜头组接中的拍摄方向以轴线规律呈现。主体物在进出画面时，我们在拍摄时，需要注意摄影的总方向，从轴线一侧拍，否则两个画面接在一起，主体物就要"撞车"。所谓的"轴线规律"是指拍摄的画面是否有"跳轴"现象。在拍摄的时候，如果摄影机的位置始终在主体运动轴线的同一侧，那么构成画面的运动方向、放置方向都是一致的，否则应是"跳轴"了，跳轴的画面除了特殊的需要以外是无法组接的。

4.镜头组接要遵循"动接动"、"静接静"的规律。如果画面中同一主体或不同主体的动作是连贯的，可以动作接动作，达到顺畅、简洁过渡的目的，我们简称为"动接动"。如果两个画面中的主体运动是不连贯的，或者它们中间有停顿，那么这两个镜头的组接，必须在前一个画面主体做完一个完整动作停下来后，接上一个起幅是静止的运动镜头，这就是"静接静"。"静接静"组接时，前一个镜头结尾停止的片刻叫做"落幅"，后一镜头运动前静止的片刻叫做"起幅"，起幅与落幅时

间间隔大约为一两秒钟。运动镜头和固定镜头组接，同样需要遵循这个规律。如果一个固定镜头要接一个摇镜头，则摇镜头开始要有起幅；相反，一个摇镜头接一个固定镜头，那么摇镜头要有"落幅"，否则画面就会给人一种跳动的视觉感。为了特殊效果，也有"静接动"或"动接静"的镜头。

5. 镜头组接的时间长度把握。我们在行业影片拍摄的时候，每个镜头的停滞时间长短，首先是根据要表达的内容难易程度、观众的接受能力来决定的；其次还要考虑到画面构图等因素。如由于画面选择景物不同，包含在画面的内容也不同。全景系列镜头包含的内容较多，信息量大，观众需要看清楚这些画面上的内容，所需要的时间就相对长些。而近景系列镜头所包含的内容较少，观众只需要短时间即可看清，所以画面停留时间可短些。另外，一幅或者一组镜头中的其他因素也对画面长短起到制约作用。如同一个画面亮度大的部分比亮度暗的部分更能引起人们的注意。因此，如果该画面要表现亮的部分时，长度应该短些；如果要表现暗部分的时候，则长度应该长一些。在同一镜头中，动的部分比静的部分先引起人们的视觉注意。因此，如果重点要表现动的部分时，镜头要短些；表现静的部分时，镜头持续长度应该稍微长一些。

6. 镜头组接的影调色彩要统一。影调是指画面黑、白、灰的不同层次。黑画面的景物，不论原来是什么颜色，都是由许多深浅不同的黑白层次组成软硬不同的影调来表现的。对于彩色画面来说，除了一个影调问题还有一个色彩问题。无论是黑白还是彩色画面组接都应该保持影调色彩的一致性。如果把明暗或者色彩对比强烈的两个镜头组接在一起（除了特殊的需要外），就会使人感到生硬、不连贯，影响内容的通畅表达。

7. 镜头组接的节奏处理。影片的题材、样式、风格以及情节的环境气氛、人物的情绪、情节的起伏跌宕等是影片节奏的总依据。影片节奏除了通过演员的表演，镜头的转换和运动，音乐的配合，场景的时间、空间变化等因素以外，还需要运用组接手段，严格掌握镜头的尺寸和数量，整理、调整镜头顺序，删除多余的枝节才能完成。也可以说，组接节奏是影片总节奏的最后一个组成部分。处理影片的任何一个情节或一组镜头，都要从影片表达的内容出发来处理节奏问题。如果在一个宁静祥和的环境里用了快节奏的镜头转换，就会使得观众觉得突兀跳跃，心理难以接受。然而在一些节奏强烈、激动人心的场面中，就应该考虑到种种冲击因素，使镜头的变化速率与青年观众的心理需求一致，以增强青年观众的激动情绪，达到吸引和模仿的目的。

8. 镜头组接的方法运用。镜头画面的组接除了采用光学原理手段以外，还可以通过衔接规律，使镜头之间直接切换，使情节更加自然顺畅。

二、剪辑技巧

传统光学技巧和手法都是现代电影剪辑的常用技巧和手法，使影片达到剪辑目的。常用的电影

剪辑光学技巧有以下方面：

1. 切入切出

即不加技巧地从上一镜头结束直接转化到下一个镜头开始，中间毫无间隙，称为"切"。这是电影中最常用的一种镜头转换方法。

2. 淡入淡出

也称电影画面的渐隐、渐显。画面逐渐由暗变亮，最后完全清晰，这个镜头叫做"淡入"，也叫做"渐显"。相反，画面逐渐变暗，最后完全隐没，这种方法叫做"淡出"或"渐隐"。

3. 划入划出

也是电影镜头转换的一种技巧。有时用一条明晰的直线，有时用一条波浪形的线等，从画面边缘开始直、横、斜地将画面抹去，叫"划出"。代之以下一个画面，叫"划入"。

4. 化入化出

又称"溶入溶出"，也是电影中镜头转换的一种手法。在一个画面逐渐显露（化入）的同时，另在一个画面逐渐隐去（化出）。这常常用在前后两个相互联系的内容和场景，造成慢慢过渡的感觉。

5. 叠印

指两个画面甚至三个画面叠合印成一个画面。常表现剧中人物的回忆、梦境、虚幻想象、神奇世界等。

6. 其他光学技巧

焦点变虚：画面的若干画格焦点变虚，影像逐渐模糊。"虚"的速度和长度可以自由掌握，常表现剧中人视线模糊、昏迷等情景。

定格：常指一个动态镜头瞬间静止在某一画面上，画面上显得颗粒很粗。

倒向印片：把所摄的正常镜头按照与动作相反的顺序印片。

分割画面：利用遮片把一个画面分割成两个、三个或更多的画面。

加遮片：当一个演员同时扮演两个角色出现在同一画面上时，遮片先加在一侧，先曝光另一侧，然后再调换遮片和曝光。

第三节 非线性剪辑设备

> 非线性编辑借助计算机来进行数字化制作，具有"为所欲为"、快捷简便、随机编辑的特性。
>
> ——作者语

计算机技术的飞速发展和数字视频压缩标准的确立，使得以计算机为核心的非线性编辑已完全替代传统线性剪辑。

一、硬件设备

1.计算机：计算机是非线性编辑的核心，硬件要求相对要高，使用的关键部件是 CPU、内存、硬盘、主板、显卡等。如惠普 XW8600 工作站系列：处理器 2×Intel Xeon 5460 3.16G、内存容量 32GB、硬盘容量 300×2G、显示卡 NVIDIA Quadro FX5600 1536M。目前一般配置的计算机都能基本满足 DV 视频剪辑。而专业视频剪辑常用高端的 SGI 工作站系统。

2.视频采集卡：把磁带内容通过IEEE1394接口（也叫Fire Wire， SONY注册为i.Link）、模拟复合（AV或Composite）、S-Video（Y/C），甚至分量（YUV或Component）信号无损地上载到计算机硬盘中。同时又能通过视频采集卡将编辑好的影片无损地传输到磁带上，完成影片的输出。如品尼高、迈创和康能普视等。专业级非线性编辑卡可以实时编辑，不需要生成特技，功能比较强大，无论编辑、字幕、功能、效果等都是绝对上乘。

3.附件：显示器、监视器、录放机、音响等。

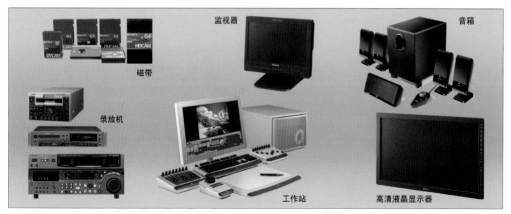

采集设备

二、软件设备

1.剪辑软件：常用的有Adobe Premiere视频剪辑软件 、AVID视频剪辑软件、EDIT视频剪辑软件，以及苹果系统的Final Cut Pro视频剪辑软件等，更为高端的一般采用SGI工作站上的软件。 如FLINT软件适合电视剪辑，INFORNO适合电影剪辑，FLAME主要辅助INFORNO，应用广泛。

2.特技软件：PC和MAC上都有很多软件，常用的如Affer Effects、Adge Flim、Maya Fusion、Smoke、Shake、Flame、Digital Fusion 、Combustion、Commtion等等。

3.宽泰系列软件：宽泰系列软件都有自己的硬件设备，有HAL、HEARY、DOMINO系列，HAL系列特技繁多，最适合做电视片头。HEARY系列剪辑功能强大，适合做纯剪辑的片子。DOMINO系列是做电影的设备。宽泰公司致力于电影电视专业网络系统的开发，取得了骄人的成绩。宽泰专业致力于电影DI数字制作、后期制作与电影市场，在4K电影数字中间片实时处理、专业调色及4K实时网络系统等领域，居全球领先地位。

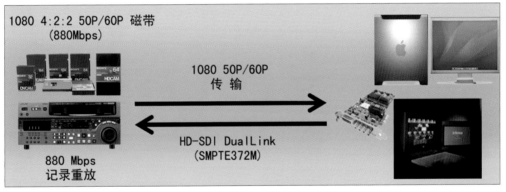

传输系统　素材采集——输出

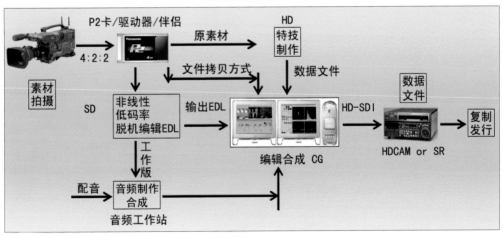

后期制作流程　素材拍摄——复制发行

第四节 剪辑实践

电影创作最终是通过剪辑实践来完成的。剪辑实践也是学习
电影创作的基本前提。

——作者语

一、采集素材

非线性编辑卡都有采集数字信号与模拟信号的接口,数字信号的质量要优于模拟信号,其次是S-Video信号,再次是A/V信号。目前市场常用的磁带基本是数字信号。按数字磁带的种类分为高清系列:如HDCAM、HDV等;标清系列:如数字Betacam、DVCOM、DV等。数字磁带应用IEEE1394接口采集AVI格式进行数据传送可以无损编辑,视频质量是最好的。素材采集时应根据磁带种类,选择高质量接口进行信号传输。

二、初剪

初剪一般是根据分镜头剧本,依照镜头的顺序、人物的动作对话等将镜头连接起来,按照导演构思进行细致的剪辑和修正,使人物的语言、动作,影片的结构、节奏达到导演的构思和影片的整体风格。

1.素材统筹:掌握素材内容,梳理素材结构,挑选有效素材。

导演和剪辑人员首先观看素材内容,对照前期拍摄过程中的场记表,掌握每个镜头的视听逻辑,把素材的场次顺序和镜头顺序重新按照分镜头剧本的顺序整理出来,针对有效镜头和有意义镜头或段落做一些必要的书面记录,以备剪辑之用。同时应该收集旁白、音乐、动效等素材,并在剪辑前把这些素材准备完毕,使剪辑的过程尽可能地集中和便利。

①素材的一致性原则:整部影片要一致,一个段落要一致,由一组镜头组成的一个镜头单元也要一致。素材必须统一在影片总体构思之下。

②影像素材的技术质量:影像是否清晰,曝光是否准确。

③影像素材的美学质量:每个镜头的演员表演是否符合影片主题和导演意图,光线、色彩、造型、构图等是否完美。

④影像素材的丰富多变性: 影片最忌重复使用镜头, 角度、景别等都要有所变化。

2.剪辑思维: 剪辑师确定影片的故事框架。重中之重是怎么讲述故事, 有故事情节, 有戏剧冲突, 始终围绕矛盾冲突的解决而展开, 使影片具有思想深度和文化韵味。首先, 按照剧本的叙事顺序, 搭建影片结构, 按剧本进行初剪。其次, 根据素材实际情况和导演的新思路, 重新调整影片叙事结构、叙事风格、叙事节奏等, 也就是导演的二度创作。

3.画面剪辑: 剪辑师按照故事框架, 根据实际有效的素材, 对全片进行叙事结构、戏剧冲突、视觉风格、画面节奏等一组镜头、一场戏的剪辑, 最终完成全片工作。

剪辑要注意几个问题: 整部影片的剪辑风格, 不同段落的剪辑方案, 转场的剪辑处理, 每个镜头与下个镜头的连接, 镜头的变化、丰富性, 辅助镜头和补救镜头的方案。

4.数字特效合成: 特效合成是制作影片必不可少的手段, 其目的是强化主题内容、画面语言, 增强视觉冲击力等。主要应用在片头、字幕以及某些营造视觉刺激性、真实性镜头的特效合成等, 要敢于创新, 使影片更具创意性和视觉效果。

根据特效镜头的复杂程度, 一般的数字特性可以在后期阶段完成。复杂的特效镜头应该在拍摄阶段就开始特技镜头的创作与制作, 特效师在拍摄现场指导、配合摄影师的拍摄工作。

5.声音: 音效是视听语言的本体。在素材统筹时已经开始制作声音的声效、旁白、音乐等, 画面初剪完成时, 把声音的旁白、台词、声效、音乐等与画面合成, 声画对位等。

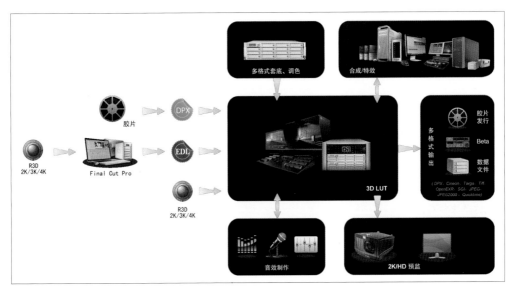

胶片与数字电影的后期制作流程

数字非线性剪辑设备

三、精剪

精剪则要在反复推敲的基础上再一次进行准确、细致地修正，精心处理，使语言双片定稿。综合剪则是最后创作阶段，对构成影片的有关因素进行综合性剪辑和总体的调节直至最后形成一部完整的影片。这通常是导演和摄制组主创人员共同来完成的。

四、输出

把已经剪辑好的视频工程文件最终输出、存储在某介质里，能够在播放设备里展示出来。

1.存储格式：常用的有AVI、MOVE、MPEG-1、MPEG-2等。从效果上讲，AVI格式最优，但文件非常大，其他格式是有损压缩存储。

2.存储介质：磁带、光盘，或者硬盘等。磁带存储相对成本要高，但具有质量好、保存时间长等特点，把录放设备录制到需要采集的磁带上。DVD光盘存储相对成本低，交流方便实用，但容易磨损，不好保存。硬盘存储是目前最为普遍的方式，容量大、保存方便。

剪辑软件界面上的精剪效果

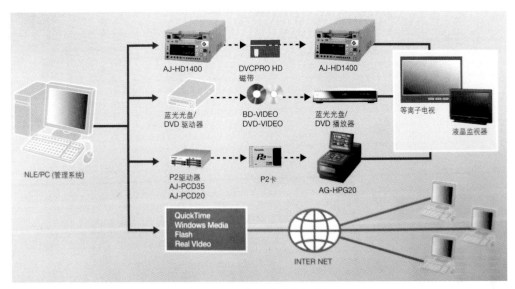

数字非线性剪辑的输出系统

思考练习：

1）剪辑的目的是什么? 学习摄像的第一步是什么? 为什么?

2）什么叫蒙太奇? 蒙太奇包括什么内容? 什么叫长镜头?

3）剪辑的原则是什么? 剪辑有什么技巧?

4）后期剪辑需要哪些硬件设备? 哪些软件? 剪辑流程是什么?

第二部分　数字摄影

数字摄影即数字化的影像，是一个二维矩阵式结构，每个点称为像元。数字影像可进行各种数字图像处理，如数据压缩、影像增强、自动分类等。数字影像最主要是通过数字摄像机、数字照相机、扫描仪等记录光影景物的视觉维度。这视觉维度是借助摄影机及其摄影附件，如三脚架、轨道、摇臂等配合、辅助摄影录制。

数字特效合成的电影画面

第一章 摄影机

摄影机主要是用于拍摄、记录活动或静止影像的工具。摄影机一般分为传统胶片摄影机和数字摄影机。传统胶片摄影机使用的记录载体是感光胶片，在清晰度、宽容度和色彩饱和度上还占有一定优势，但在未来将被数字摄影机所替代。数字摄影机使用的记录载体是成像传感器，目前最为高端的数字摄影机在清晰度、宽容度和色彩饱和度上还有一定的局限性，但随着科技的不断进步，数字摄影机必定替代传统胶片摄影机。数字摄像机按记录载体的像素大小分为全画幅数字摄影机、广播级摄影机、专业摄影机、民用级摄影机等类型。

第一节 胶片摄影机

> 胶片摄影机是主要利用传统感光胶片记录活动或静止影像的工具。
>
> ——作者语

胶片摄影机是一种集综合光学、机械、电子、电声和化学等各个学科知识及其研究成果的精密机械设备。

一、胶片摄影机原理

1.传统胶片电影成像原理:物体透过光学镜片形成光信号,投射到记录载体的胶片上形成潜影,经化学冲洗,得到可见的底片,再经底片扫描,得到数字文件。

2.胶片电影的成像质量关键在镜头、胶片,以及后续冲洗、胶片扫描等环节。镜头是成像质量的前提,胶片是成像质量的条件,任何一环节的疏漏都会影响最终的影像质量。

3.电影摄影机每秒拍摄 24 格静止画面。当胶片在片窗时是静止的,以使其曝光,如同照相机一般,然后移动胶片,使下面部分的胶片对准片窗,如此往复连续拍摄。

二、胶片摄影机基本构造

胶片摄影机由镜头、机身、暗盒、驱动马达四大部分,以及取景器组成。

1.镜头:由不同形状、不同介质的光学零件(反射镜、透射镜及棱镜)按一定方式组合而成。主要参数分为:成像尺寸、焦距、相对孔径和视场角。镜头的作用是让被摄物体聚焦至清晰成像。因此,要求其镜头有高标准的清晰度和最大的透光率。35mm 电影摄影机的标准镜头焦距约为画格对角线的两倍,其水平视角为 24°。专业摄影机有若干可互换不同焦距的定焦镜头,如 35mm 广角镜头、50mm 标准镜头和 200mm 长焦距镜头等。为方便电影摄影机的使用,可以选择变焦镜头,如 24–85mm 变焦距镜头、100–300mm 变焦距镜头等。

2.机身:摄影机身的关键部件就是其间歇机构。间歇机构中有一个遮光器,能在每一间歇周期的适当时刻将光线遮断。遮光器一般采用带有扇形开角的转盘,它能使镜头的光投射到静止在

片窗中的胶片上。当遮光器上不透光的扇形遮片挡住光线时，胶片在间歇机构带动下开始移动，重新稳定在曝光位置。

3. 暗盒：摄影机暗盒是防止胶片曝光的装置。一盒胶片装在暗盒里，留出片尾露在供片盒外。暗盒装到摄影机上后，即可将供片盒的片尾穿过摄影机片路，然后将片尾穿进收片盒防光道，使其卷在收片轴的轴芯上。胶片的连续移动曝光是靠输片齿轮带动的，轮缘上的齿与胶片孔吻合。

4. 驱动马达：摄影机若要想转动起来，就必须有驱动部分，一般都有电动机驱动和发条驱动。为使曝光量一致，摄影机运转必须稳定。若进行同期录音时，摄影机则更要精确地控制其运转速度。

5. 取景器：摄影机上装有选择、观察景物的装置，称为取景器。一般有光学取景器、光学反射取景器、电子监视取景器。

光学反射取景器是将景物透射到摄影机镜头的一部分光反射到取景器内成像，摄影师通过光学反射取景器看到的影像与记录在胶片上的影像完全一致。电子监视取景器，是用电视摄像管的荧光屏取代反射取景器的观察屏，屏幕影像清晰明亮，并能显示镜头内的全部影像。

6. 电影摄影机还有调焦装置、调节光圈的曝光控制装置、变焦距的选择和调节装置、尺数（或米数）表、转速表等装置。

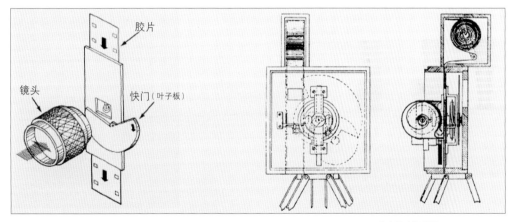

胶片放映机结构

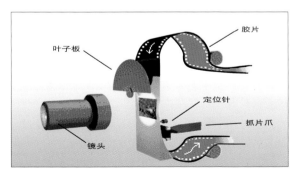

胶片摄影机的结构与原理

三、胶片摄影机特点

传统胶片摄影机在清晰度、宽容度、色彩饱和度上的优势，是目前最高端数字摄影机也无法企及和超越的。胶片对色彩的掌握能力和对画面细节的刻画，以及胶片宽容度，仍是其最大的优势所在。

四、胶片摄影机类型、品牌

1. 按胶片大小分类：有 70mm 摄影机、50mm 摄影机、35mm 摄影机、16mm 摄影机、8mm 摄影机等。35mm 摄影机是目前主流的机型，其胶片尺寸为 24×36mm 大小。感光度有 50 度（5245 日光片）、100 度（5248 灯光片）、250 度（5274 灯光片）、250 度（5246 日光片）、320 度（5277 灯光片）、500 度（5279 灯光片）等。

2. 按用途分类：有特技摄影机、高速摄影机、字幕摄影机、延时摄影机、显微摄影机、水下摄影机和航空摄影机等。

3. 摄影机品牌：美国的潘纳维申（Panavision）公司，德国的阿莱（ARRI）集团和法国的阿通（AATON）公司等都是目前主流的电影摄影机生产商。

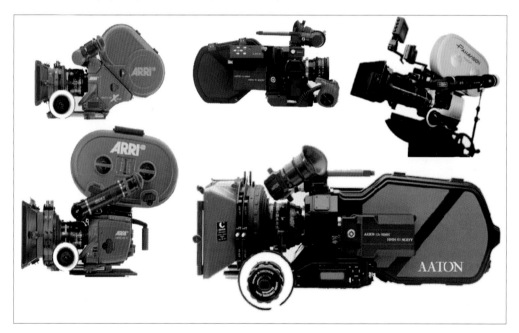

Panavision、ARRI、AATON胶片摄影机

第二节 数字摄影机

> 数字摄影机是主要利用数字化信号记录活动或静止影像的
> 工具。
>
> ——作者语

数字摄影机是一种集光学、机械、数字感光元件、模数转换器、电声等各个学科知识及其研究成果为一体的数字精密设备。

一、数字摄影机原理

1. 数字摄影机成像原理：把取景到的景物通过光学镜头形成光信号，聚焦到成像传感器 CCD 或者 CMOS 上，将静止或活动的图像分解成像素，形成模拟电信号，再用模 / 数转换器把电信号转换为数字信号，再经数字信号处理器 DSP 进行图像处理，并经图像编码压缩器压缩后存储在内部或外部存储器（存储卡、硬盘、数字磁带等）上，同时也可连接 LCD/TV 显示屏。

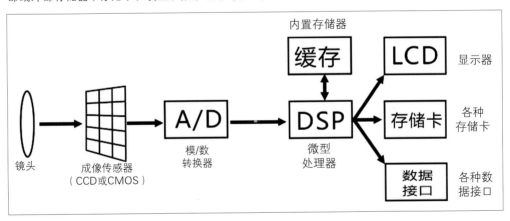

2. 数字摄影机的成像质量关键在镜头、成像传感器和模 / 数转换器等。镜头是成像质量的前提，成像传感器是成像质量的保证，模 / 数转换器是数字成像的条件，任何一环节的疏漏都会影响最终的影像质量。

3. 数字摄影机按电视模式每秒拍摄 25 帧，按电影模式（24P）每秒拍摄 24 格静止画面。

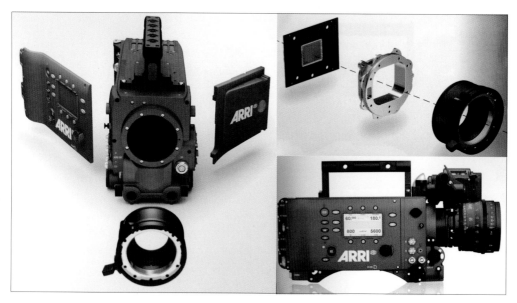

数字摄影机的构造

二、数字摄影机基本构造

数字摄影机主要由镜头、机身（成像传感器、模／数转换器）、取景器，以及存储卡、磁带等组成。

1.镜头：数字摄影机镜头与胶片摄影机镜头原理、结构基本一致。但数字摄影机镜头的镜片后组靠后，光线更加垂直于成像传感器，分辨率更高。一般 35mm 胶片摄影机与全画幅数字摄影机的镜头可以互换使用。

2.机身：主要由记录的载体成像传感器和模数转换器、数字信号处理器 DSP、图像编码压缩器以及录音装置、其他的功能键组成。

3.取景器：与胶片摄影机取景器一致，是摄影师观看景物内容的装置。

4.存储卡或磁带：是存储影像数字信号的载体。

5.全画幅数字电影摄影机也有调焦装置、调节光圈的曝光控制装置、变焦距的选择和调节装置、尺数（或米数）表、转速表等装置。

三、数字摄影机特点

数字摄影机的最大特点在于图像信号的数字化：图像以数字信号方式存储，便于保存、传送和重复使用，从而避免传统胶片冲洗和转磁的图像损失。数字影像可进行数字化编辑、数字化特效处理等，也可通过计算机网络远距离传送，且具有速度快、干扰小、质量高等优点。

第三节 数字摄影机类型

数字摄影机类型繁多、功能强大，是社会应用最为普及的记录器材。

——作者语

数字摄影机类型繁多，按成像传感器的像素大小分为全画幅摄影机、广播级摄影机、专业摄影机、民用级摄影机等。按功能分为数字特技摄影机、数字高速摄影机、数字显微摄影机、数字水下摄影机和数字航空摄影机等。

一、全画幅摄影机

全画幅摄影机的成像传感器（CCD、CMOS）面积尺寸为 24×36mm，等同于传统 35mm 胶片摄影机的胶片面积尺寸 24×36mm， 我们称之为"全画幅摄影机"。成像传感器面积尺寸越大，成像质量也就越高。

1.RED ONE 数字电影摄影机

35mm 电影的真正革命 —— RED ONE 数字 35mm 摄影机系统。

RED ONE 数字电影摄像机可拍摄水平像素高达 4096（4K）的高质量清晰图像，并直接将图像以电子格式存储在硬盘存储器里，实现了全数字化制作。

RED ONE 4K 是清晰度 4：4：4 无压缩的 RED DIGITAL CINEMA 高清数字电影摄影机。4K 是指 16：9 画面成像的清晰度为 4520×2540 像素，其采用的 Mysterium CMOS sensor（成像传感器）为 true S35mm sized，相当于"超级 35mm"的成像面积，大于传统 35mm 胶片，使数字电影在成像景深上依然保留了传统胶片摄影机的美学风格和美学特征，并且具有 1200 万像素的传感器，兼容 2K（1080×720p），能够以每秒 60 帧的速率拍摄 12 位自然 RAW 或者 10 位取样的高清视频。RED ONE 的全程数字化优势，减去了传统影片制作流程中胶片存储及底片扫描的环节，大大节约了制作成本，并实现了随拍随看，让拍摄数字电影真正成为一种享受！

技术规格：

传感器 Mysterium 1200 万像素

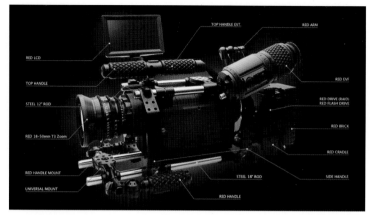

RED ONE 数字摄影机

物理尺寸 24.4×13.7mm（超级 35mm）

有效像素阵列 4520（横向）×2540（纵向）

完全像素阵列 4900（横向）×2580（纵向）

动态范围 > 66dB

景深等同于 35mm 电影镜头

有效格式 4K/2K

RAW 输出高速串行口、1–60 fps 2540p、4K、1–120 fps 2K（标准屏感应器）

帧速率可变 1–60 fps 2540p、4K、2K、1080p、720p；1–120 fps 2K、720p（标准屏感应器）

视频输出一个或两个 HD–SDI 接口

2K 4：4：4 RGB

1080p 4：4：4 RGB

1080p 4：2：2

1080i 4：2：2

720p 4：2：2

存储介质 FireWire 800/400、USB–2 和 e–SATA 接口

RED–DRIVE 硬盘（40–160GB）

REDFLASH 闪存（32–128GB）

REDCODE 编码 VBR、Wavelet 压缩、RAW、10 bit 4：2：2 1080p / 1080i / 720p

10 bit log 4：4：4 2K

音频 4 通道、16 / 24 bit、48KHz

显示屏可选纯平液晶显示器、高清 EVF 显示器

 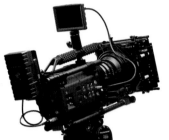

RED ONE数字摄影机

重量大约 4.5 kg（不包括镜头、电池以及其他附加设备）

机身材质铝合金

2. 索尼 F35 数字电影摄影机

Sony F35 数字电影摄影机可拍摄水平像素高达 4096（4K）的高质量清晰图像，并直接将图像以电子格式存储在硬盘存储器里，实现了全数字化制作。

F35 新开发的超级 35mmCCD 成像传感器可提供惊人的图像质量，它具有 35mm 胶片摄影机的景深控制和动态范围以及色域范围。F35 的 PL 镜头座可兼容大多数 35mm 电影镜头，大大扩展了摄影师的创作空间。F35 的设计提供了诸多性能，如 SR Motion 性能，升格/降格拍摄，以及人体工程学设计，可以直接安装 Sony SRW-1 便携式 HDCAM-SR™ 录像机等，F35 每个像素具有单独的 R、G、B 三个色彩通道的原色单板式 35mm 规格的全画幅 CCD。CCD 的尺寸为 35mm 全幅，像素大小 1920×1080（没有采用 4K 解像的设计），成像传感器的单个像素点非常大，灵敏度极高。F35 的传感器具有每秒 1-50 帧的快、慢帧的逐帧变换拍摄能力。支持：1920×1080/1p、2p、3p、50p 等全帧域采集。同时可以直接套用所有的 35mm 定焦和变焦的电影镜头，使摄影师获得更多的主动创造。

技术规格：

高灵敏度、高速逐行扫描单片 S35 mm CCD

动态范围超过 800%（98% 白时 3 档光圈，18% 灰时 5.3 档光圈）

14 比特数模转换系统

全新的数字处理（DSP）引擎

可选择符合数字电影彩色还原要求的宽色域或电视色域

10 比特 RGB 4∶4∶4 视频图像或无压缩 S-LOG 对数文件输出（HD SDI 双链路）

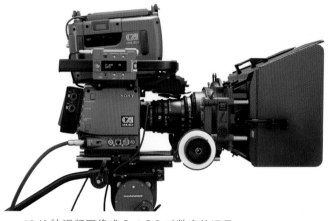

10 比特视频图像或 S-LOG 对数文件记录

多种逐行 / 隔行扫描方式

1-50 帧自由设定的变速拍摄

电影 / 电视两种拍摄模式可选

与数字中间片流程相同的 S-LOG 对数模式，可记录比电视伽玛更宽的动态范围

全带宽 RGB 4：4：4/4：2：2 取样 440/880Mbps

高码率 HDCAM SR 磁带记录

与胶片摄影机相似的外观设计，更灵活、方便的操作，如双寻像器配置，独立的监看模式

3. ARRI ALEXA 数字电影摄影机

ALEXA 摄影机包括 A-EV、A-EV PLUS 和 A-OV PLUS 三种不同的型号，都具备 3.5k 成像传感器，800+ EI 同等感光度和 1-60fps 拍摄，都可支持光学和电子取景器，画面具备更高的宽容度，画面也更加细腻。其中 A-EV 和 A-EV PLUS 为 16：9 画面解析度，A-EV PLUS 更是具备机内无压缩高清记录、无线控制等功能；阿莱支持 35mm 电影镜头。用惯了 Arriflex 胶片摄影机的摄影师可以得心应手地使用 ARRI ALEXA 数字电影机的操作功能。

技术规格：

35mm ALEV III CMOS

拍摄帧率 1-60 帧

寻像器 ARRI EVF-1 电子寻像器

镜头座 54mm PL 镜头座

存储介质 FireWire 800/400，USB-2 和 e-SATA 接口

RED-DRIVE 硬盘（40-160GB）

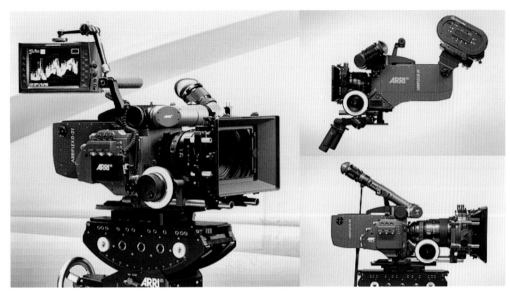

ARRI ALEXA数字摄影机

REDFLASH 闪存（32—128GB）

电源 12 或 24V 直流电

重量 6.9kg（机身、安装托架、寻像器、电缆）

4. 佳能 EOS 7D 数字照相机（摄像功能）

随着半导体技术的发展和图像处理技术的进步，CANON 佳能 EOS 7D 单反相机采用了约 1800 万有效像素，是首款以一位数命名的 APS-C 规格成像传感器的高端机型，具有画质精细、视觉冲击力强的影像表现。实时显示拍摄和 EOS 短片拍摄功能已经成为 EOS 数码单反相机一个先进的必备功能了。EOS 7D 实现了更高自由度的全高清短片拍摄，可以媲美专业的全画幅摄影机，可根据短片用途选择三种画质。因为 CMOS 图像感应器的信息由 8 通道进行读取，所以在保证高画质的同时实现了更为流畅的短片录制。全高清（1920×1080）短片拍摄可使用到每秒 30/25/24 帧，高清画质（1280×720）及小容量的标清画质（640×480）时，能够以每秒 60/50 帧进行拍摄。帧率的提高实现了对剧烈运动物体更流畅的拍摄及表现。EOS 7D 的短片拍摄支持手动曝光模式和短片专用程序自动曝光模式。手动曝光模式下的曝光控制更增加了短片拍摄的灵活度，高调和低调等特殊影像表现变得更容易。此外，灵活使用明亮的大光圈镜头可以轻松获得"虚化"效果。手动曝光模式下的 ISO 感光度可进行自动或手动设置（ISO100-6400）。

技术规格：

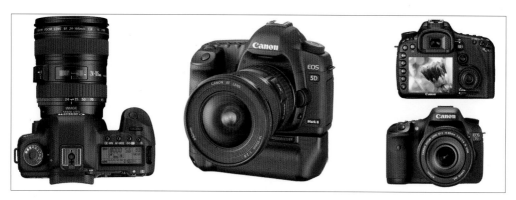

Canon EOS 7D / Canon EOS 5D Mark II 照相机

短片压缩 MPEG-4 AVC、可变（平均）比特率

音频记录格式线性 PCM

文件类型 MOV

记录尺寸和帧频 1920×1080（全高清晰度）：30p/25p/24p；1280×720（高清晰度）：60p/50p 640×480（标清）：60p/50p

文件尺寸 1920×1080（30p/25p/24p）：约 330MB/ 分；1280×720（60p/50p）：约 330MB/ 分；640×480（60p/50p）：约 165MB/ 分

对焦与实时显示拍摄的对焦相同

测光模式使用图像感应器进行评价和中央重点平均测光，由自动对焦模式自动设定

测光范围 EV 0– 20（23C/73F、使用 EF 50mm f/1.4 USM 镜头、ISO 100）曝光控制短片用程序自动曝光（可进行曝光补偿）和手动曝光

ISO 感光度自动在 ISO100–6400 之间设定，可扩展为 12800 手动曝光时，自动 / 手动设定 ISO100–6400

录音内置单声道麦克风，设有外接立体声麦克风端子

二、广播级摄影机

广播级摄影机，成像传感器面积大小仅次于全画幅摄影机，不仅满足电视播出，还能拍摄电视、电影等，是一种高清的能达到优质画面的摄影机。

1. 索尼 HDW-F900R 24P 高清多格式摄录一体机

索尼 HDW-F900R 是新一代的 24P 高清多格式摄录一体机。配备三片高达 220 万像素的 CCD 器件，1920×1080 有效像素成像传感器，采用最新的 12b 数字信号处理，BCT-HD 系列

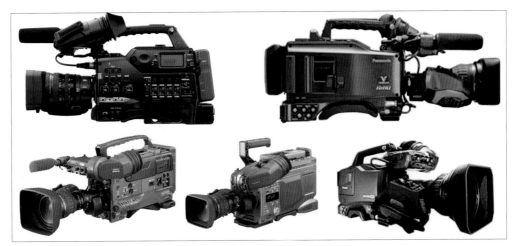

SONY / Panasonic　广播级摄影机

HDCAM 数字高清晰度盒式录像带，采用了金属磁带技术，实现高密度高清记录。24P 记录，还可切换成 25P、29.97P 逐行扫描记录，或 50i、59.94i 隔行扫描。索尼 HDW-F900R 24P 高清多格式摄录一体机为创造性拍摄提供全面技术功能，如增强 Gamma 和比色法控制。紧凑轻便的机身设计，更便利于拍摄的移动性及舒适性。

2. 松下 AJ-HDC27FMC 高清多格式摄录一体机

松下 AJ-HDC27FMC 结合了可以模仿胶片摄影机速度效果的可变帧频功能，提供了足够宽容度以充分利用电影院放映之全动态范围的电影伽玛图像质量。同时也是专为满足电影摄影师、导演和数字艺术创作者的要求而设计的可变帧频摄像机，从图像质量到功能和操作易用性等各个方面都得到了最好的调整。在捕获平滑、优美的图像方面，这款新的可变帧频摄录机一问世就被当作一种低成本、高质量的内容制作解决方案，可以制作的内容从电影、电视节目一直到广告、音乐剪辑等。

三、专业摄像机

专业摄像机成像传感器面积小于广播级摄影机成像传感器面积，画质较好，能满足一般的电视播出。

1. 索尼 HVR-Z5C 摄像机

索尼 HDV 新一代机型使用 1/3 英寸 3 ClearVid CMOS 成像传感器，并在 HDV 机型中使用了 Exmor 技术。ClearVid CMOS 的像素采用 45° 旋转方式排列，在保持高分辨率的同时提供足够的像素表面感光面积。Exmor 技术具有独特的像素，每列集成模 / 数转换器的技术与双噪声消除

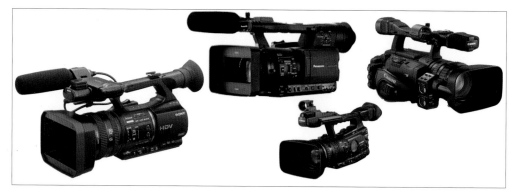

SONY / Panasonic / Canon 专业摄像机

技术（与 PMW-EX1 摄像机相似）结合，可产生高质量、低噪声的数字信号。ClearVid CMOS 和 Exmor CMOS 这两种技术的结合，使得索尼新型 HDV 摄录一体机在低光照环境中拥有更优异的表现，灵敏度提高到了 1.5lux。

2. 松下 AG-HMC43MC 摄像机

松下 AG-HMC43MC 摄像机具有全高清图像和先进功能的新型轻便式摄像机，它新开发的 $1/4.1$ 英寸 300 万像素逐行扫描 3MOS 成像传感器，1060 万像素静像摄影，配有光学图像稳定器（OIS）的 Leica Dicomar12 倍变焦镜头，专业级 PH 模式和可靠的 SD 存储卡录制，是一款专业级的电视节目制作的摄像机。

3. 佳能 XF300 摄像机

佳能 XF300 是专业数字摄像机产品中的创新机型，高画质、无带化、超便携为其基本设计理念。采用佳能自主研发的核心影像技术，搭载 HDL 高清摄像镜头、三片 $1/3$ 型全高清 CMOS 成像传感器、DIGIC DV Ⅲ 高速影像处理器，以 CF 卡为存储介质，支持 MPEG-2 Long GOP 编码的全高清（MPEG-2 422@HL）记录标准，4：2：2 色彩取样，MXF 国际标准文件封装格式，升格、降格、间隔和逐格拍摄功能及各种专业操控体验。

4. 佳能 XH G1s 摄像机

佳能 XH G1s 摄像机配有三片 $1/3$ 英寸原生 16：9 CCD，每枚约 167 万总像素，以及约 156 万有效像素的成像传感器，真正实现 HDV 1440×1080 高分辨率。先进的 DIGIC DV Ⅱ 高速影像处理器，是佳能专利 DIGIC DV 信号处理技术的下一代技术，用于处理 1080i 高清影像的大量信息。DIGIC DV Ⅱ 提高了高清影像质量的调性还原，同时大幅增强了色彩还原能力，尤其是天空色调、黑暗及明亮的场景。XH G1s 采用 Instant AF 即时自动对焦系统，并带有宽范围光学影像稳定器，为使用者提供了更多的创作空间。

四、民用级摄像机

1. 佳能 VIXIA HF S11HD 摄像机

佳能 VIXIA HF S11HD 摄像机配置了 DIGIC DV3 处理器和全高清 HD CMOS 成像传感器，最高支持 1080/60i 24MBps 拍摄，内置 64GB 闪存储存空间，支持最大 32GB SDHC 外接卡；增加了光学防手抖及 AF 追焦，可以边走边拍，增加家庭录像的趣味性。

2. 索尼 HDR-XR150E 摄像机

索尼 HDR-XR150E 是一款高清 DV 摄像机，具有 420 万像素的 Exmor R CMOS 成像传感器，25 倍光学变焦，300 倍数码变焦。采用高效 MPEG-4 AVC/H.264 视频压缩技术的高清晰（HD）视频标准，先进的智能自动功能可根据不同的拍摄条件和环境，自动选择适合的摄像机场景设置，帮助你捕捉清晰动人的影像。外形小巧，操作简单。

3. 松下 TMT750 摄像机

松下 TMT750 采用了 $1/_{4.1}$ 英寸 3MOS 成像传感器，具备 1080/60p 的拍摄能力。松下 TMT750 具备 12 倍光学变焦徕卡镜头设计，成像效果出众。松下 TMT 750 还可搭载 3D 镜头配件，它是根据大脑利用视觉感知差距空间的深度来模拟眼睛的视觉效果。这种视觉感知则是制作三维图像的形成过程。拍摄左、右图像的分辨率为 960×1080 像素。

4.JVC GZ-HM320 摄像机

JVC GZ-HM320 是一款小巧精致型的民用摄像机，采用 $1/_{5.8}$ 英寸 CMOS 成像传感器，录像格式为 FullHD 高清模式，存储为 8GB 内置内存或 SD/SDHC 闪存，20 倍光学变焦系统。

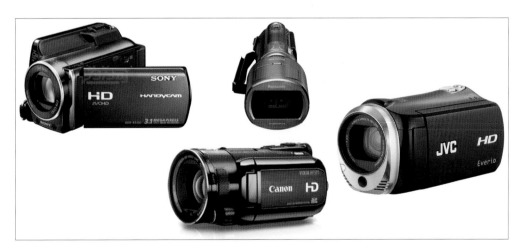

SONY / Canon / Panasonic / JVC摄像机　民用级摄像机

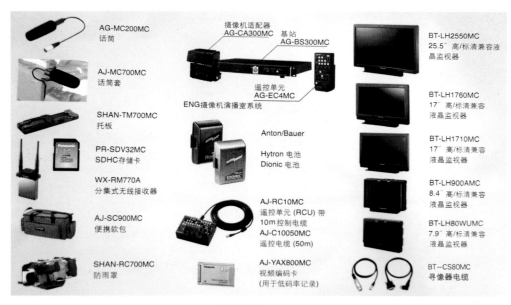

AG-MC200MC 话筒	摄像机适配器 AG-CA300MC
AJ-MC700MC 话筒套	基站 AG-BS300MC
	遥控单元 AG-EC4MC
SHAN-TM700MC 托板	ENG摄像机演播室系统
PR-SDV32MC SDHC存储卡	Anton/Bauer
WX-RM770A 分集式无线接收器	Hytron 电池 Dionic 电池
AJ-SC900MC 便携软包	AJ-RC10MC 遥控单元 (RCU) 带 10m 控制电缆 AJ-C10050MC 遥控电缆 (50m)
SHAN-RC700MC 防雨罩	AJ-YAX800MC 视频编码卡 (用于低码率记录)
	BT-LH2550MC 25.5″ 高/标清兼容液晶监视器
	BT-LH1760MC 17″ 高/标清兼容液晶监视器
	BT-LH1710MC 17″ 高/标清兼容液晶监视器
	BT-LH900AMC 8.4″ 高/标清兼容液晶监视器
	BT-LH80WUMC 7.9″ 高/标清兼容液晶监视器
	BT-CS80MC 寻像器电缆

专业摄像机附件

思考练习：

1) 胶片摄影机的原理是什么? 有哪几种类型? 它们的特点是什么?

2) 数字摄影机的原理是什么? 有哪几种类型? 它们的特点是什么?

3) 什么是全画幅摄影机? 它的特点是什么?

第二章 数字摄影机结构

数字摄影机是主要有光学镜头、记录载体、
光电转换系统、数字存储介质等集电子、
数字、机械于一体的摄影器械。

第一节 光学镜头

光学镜头，是对摄影成像效果影响最大的一个重要部件。

——作者语

镜头，其功能就是让光线进入摄影机，并聚焦光线在成像传感器上，形成清晰的影像。镜头主要由光圈、焦距段、景深、调焦器等组成。镜头是摄影机视觉系统中的重要组件，对成像质量有着关键性的作用，它对成像质量的几个最主要指标都有影响，包括分辨率、对比度、景深及各种像差。

一、镜头结构

1. 镜片：镜头是由几片甚至十几片凹透镜和凸透镜组成镜片组，构成完整的光学仪器。同一焦距段镜头的镜片组越多，镜头的光学性能越好，成像质量越高。光学镜片有非球面光学镜片、超低色散镜片、衍射光学镜片等等，可以提高成像质量。

2. 镀膜：光学透镜通常都有单层镀膜或多层氟化镁的增透膜。光线通过镜片和空气的交界面时，会被反射到空气中，减少光线的通光量(有效孔径)，被反射的光线经过多次反射和折射后形成眩光，产生光晕，降低图像的对比度和成像清晰度。在每片镜片上镀上多层氟化镁的增透膜可以有效增

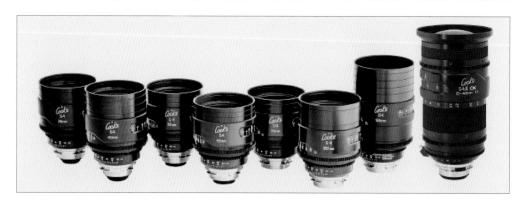

电影摄影镜头　蔡司

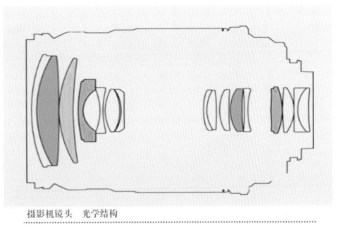

摄影机镜头　光学结构

加成像的对比度和清晰度。多层镀膜的镜头呈淡绿色或暗紫色，镜头表面几乎看不到反光。

　　3.镜头除了镜片、镀膜以外，更重要的是光圈、焦距、景深、调焦环等。

二、镜头光圈

　　1.光圈概念：在摄影机的镜头中，有一个机械装置——光圈。镜头中的光圈是由几个金属叶片组成一个近似圆形的多边形，叶片越多，越接近圆形，通光效果也就越好。

　　2.光圈作用：光圈可以有效地控制镜头的通光量，还有控制成像质量和调节景深的作用。对于一个镜头来说，适当地收缩光圈，可以相对地提高镜头的成像质量（减弱各种像差以及提高像面照度的均匀性）。在摄距和镜头焦距不变的情况下，光圈孔径越大，画面的景深越小，光圈孔径越小，画面景深越大；也就是光圈系数越大，景深越大，光圈系数越小，景深也越小。

　　3.光圈孔径：光圈孔径的大小直接影响到光线照射到成像传感器上的光线强弱，它可以控制单位时间内成像传感器得到的光线总量。表述光圈大小时用的是一个相对数值，用"T"表示，如 T8、T16、T32，这个相对数值是光圈的直径与镜头焦距的比值。例如，一个有效通光孔径为 25mm，焦距为 50mm 的镜头，相对孔径就是$\frac{1}{2}$（或 1：2）。由于相对孔径都是以比例或分数的形式来表达，所以在书写和使用方面都不方便，于是人们常用相对孔径的倒数来表示镜头的通光能力，相对孔径的倒数即是光圈数值，又称 T 值、光圈系数。光圈值常用 T=f/D 来表示。公式中的 T 是光圈系数，f 是镜头的焦距，D 是镜头有效通光孔径（即光圈直径）。因此在镜头焦距一定的情况下，光圈系数 T 值越大，光圈的实际直径越小。换句话说，镜头的光圈系数越大，在单位时间内光线的通过能力越弱，反之亦然。常见光圈系数有 T1、T1.4、T2、T2.8、T4、T5.6、T8、T11、T16、T22、T32、T45、T64 等。上述的光圈系数中，每相邻两个数值相差一级，通光能力也相差一倍。光圈与速度的配合可以有效地控制摄影画面的曝光量。

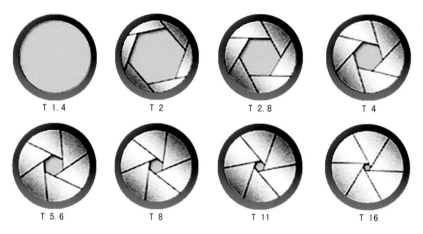

镜头光圈 T　光孔系数（进光量大小）

对于不同的镜头来说，无论光圈实际直径是多少，只要是相同的光圈系数，它们的实际通光能力是一样的，而与镜头的长短、粗细无关。一般情况下，每个镜头都有大小不同的多个光圈系数，我们在拍摄时可以根据不同的拍摄要求设定相应大小的光圈值。镜头的最大光圈以及光圈级数的多少是衡量镜头档次的一个重要指标。

三、镜头焦距

光学系统的像方主点（后节点）到像方焦点的距离就叫焦距，即当对无限远调焦时镜头的像方主点到焦平面的距离。焦距的符号用"f"来表示，一个镜头的焦距为50mm，则表示为f=50mm。

1. 按镜头分类：定焦镜头——焦距段固定的，如超广角镜头18mm、定焦镜头50mm、长焦镜头300mm、超长焦镜头500mm等。定焦镜头成像质量好，但使用不方便。变焦镜头——焦距段可以在一定范围变焦距，如18–80mm变焦镜头（从超广角到中焦）、85–300mm变焦镜头（从中焦到长焦）、200–500mm变焦镜头（从长焦到超长焦）。变焦镜头使用方便，但成像质量不如定焦镜头高，技术要求也高。

2. 按焦距分类：分为鱼眼镜头、超广角镜头、广角镜头、标准镜头、中焦距镜头、长焦镜头、超长焦镜头。镜头的焦距不同，其视场角也不同，焦距越小，视场角越大；反之视场角就越小。在相同条件下，视场角越大，画面拍摄范围越大；反之越小。

3. 焦距段特点：从焦距为15mm的鱼眼镜头到焦距为1200mm的超长焦距镜头在同一机位进行拍摄的画面效果，我们不难领会不同焦距镜头的视场概念。所以，一个专业摄影师会拥有多

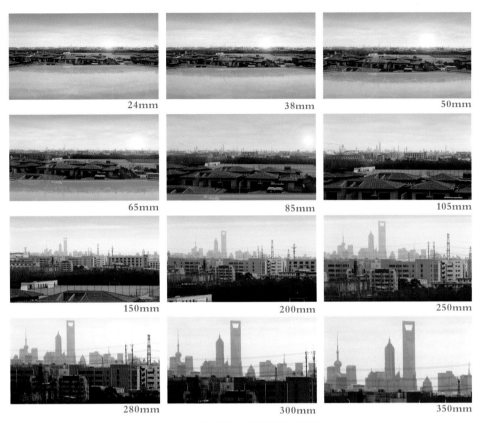

24mm	38mm	50mm
65mm	85mm	105mm
150mm	200mm	250mm
280mm	300mm	350mm

镜头焦距段　　不同焦距段的景别大小

个不同焦距的摄影镜头，以便根据不同的拍摄需要进行合理选择。镜头各焦距段的特点：

鱼眼镜头。它的视场角约为 180°，焦距约为 6–16mm，它的成像特点是景深极大，严重畸变，视觉效果独特。但一般不适合近景系列景别，如人物特写、产品以及小道具等。

超广角镜头。超广角镜头的视场角大于或等于 91°。焦距在 18–24mm 之间，它的畸变得到了一定控制，但渐晕现象比较严重，焦距短，景深很大，有很强的现场感、透视感，适合拍摄大场面的远景系列景别。

广角镜头。它的视场角在 60°－90° 之间，焦距在 24–38mm 之间，其畸变已基本得到控制，视角较广，适应范围比较广泛。

标准镜头。它的视角在 40°－60° 之间，焦距约在 38–61mm 之间，标准是 50mm。光圈孔径大，技术最为成熟，成像质量高、价格低廉，各种像差控制较好。图像基本与人眼视觉特性一致，其弊端就是成像个性较弱，视觉冲击力不强。适合拍摄中规中矩的画面。

中焦镜头。它的视角在 18°－40° 之间，焦距约为 61–135mm 之间。对空间有一定的压缩作用，

但不强烈，一般多用于中景、近景系列的拍摄。

　　长焦镜头。它的视角在 8°－18° 之间，焦距约 135–300mm。成像特点是透视效果不明显，对空间有很强的压缩作用，景深小，背景虚化严重，可以起到净化画面的作用。一般在体育、新闻、野生动物拍摄中使用最多，用来拍摄近景系列景别的画面较多。

　　超长焦镜头。它的视角小于 8°。对空间有极强的压缩作用，容易削弱画面的立体感，多用于体育、生态摄影，缺点是太笨重，不便于携带。典型的超长焦距镜头有 500mm、600mm、800mm、1000mm、1200mm 等焦距段。

四、景深

　　1. 概念：当某一物体聚焦清晰时，从该物体前面的某一段距离到其后面的某一段距离内的所有景物也都是相当清晰的。焦点相当清晰的这段从前到后的距离就叫做景深。

　　2. 控制景深：摄影师根据画面要求，利用光圈、焦距段、前后景等可以有效地控制景深范围。

　　景深与光圈的关系：光圈系数越大，景深越大；光圈系数越小，景深越小 。

　　景深与焦距段的关系：焦距段越大，景深越小；焦距段越小，景深越大。

　　景深与前后景的关系：前景可以增加画面的景深感。

T 1.4　　　　　　T 5.6　　　　　　　T 8　　　　　　　T 22

光圈系数越大(T22)，景深越大；光圈系数越小(T1.4)，景深越小

T 8　200mm　　　T 8　100mm　　　T 8　50mm　　　T 8　24mm

焦距段越大(200mm)，景深越小；焦距段越小（24mm)，景深越大

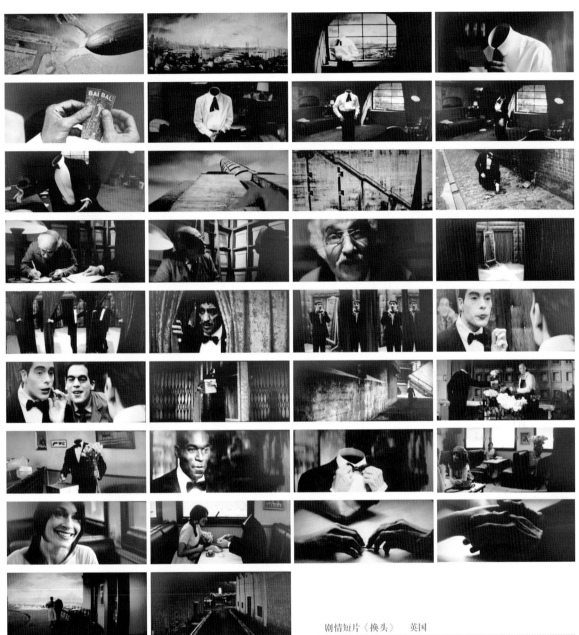

剧情短片《换头》 英国

第二节 记录载体——成像传感器

数字摄影机的记录载体——成像传感器，是数字影像的"心脏"。

——作者语

成像传感器是一块布满光敏元件的感光板，由许多极小的光敏元件、放大器、电荷转移线路组成，它是以一块纯度很高的硅片作衬底，然后在硅片表面用高温氧化的方法覆盖一层绝缘性的二氧化硅，在绝缘层上方制作金属铝电极，再在铝电极上放置光敏元件（图为电子显微镜下的某相机四色 CCD 的图像传感器表面）。

成像传感器分为 CCD 或 CMOS 两种。

一、CCD 与 CMOS 的概念

1. CCD 的英文全称是 Charge Coupled Device，中文翻译为"电荷耦合器件"，我们称"成像传感器"。CCD 是一种特殊的半导体材料，它是由大量独立的光敏元件组成，这些光敏元件通常是按矩阵排列的。当光线通过镜头照射到 CCD 上时，根据光线的强弱产生相对应的电荷，每个元件上的电荷量取决于它所受到的光照强度。CCD 上产生的电荷信息传送到模 / 数转换器上后，被转换成二进制的数字信号，数字信号以一定格式压缩后存入缓存内，此时一张数码照片诞生了。然后图像数据根据不同的需要以数字信号和视频信号的方式输出。

2. CMOS 的英文全称是 Complementary Metal-Oxide Semiconductor，中文翻译为"互补金属氧化物半导体"，是能够感受光线变化的半导体。CMOS 主要是利用硅和锗这两种元素所制成，通过 CMOS 上带负电和带正电的晶体管来实现基本的功能。这两个互补效应所产生的电流即可被处理芯片记录和解读成图像。

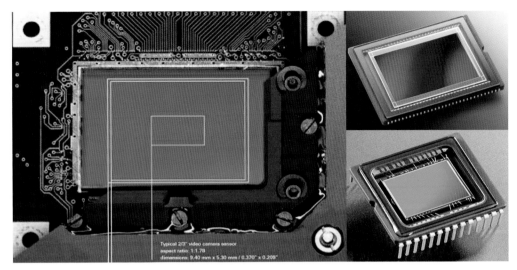

成像传感器　CCD／CMOS的结构

二、CCD 与 CMOS 的区别

1. 电荷传输方式的差异。CCD 在传输电荷时，是一种"串联"方式，每个 CCD 产生的电荷在专属的电路上被传输完毕后才被放大器放大成电信号；而 CMOS 是一种"并联"方式，在每个像素的基础上对电荷进行放大，可以减少不必要的信号传输，只需要很少的电量就可以完成电信号的传输过程，同时也可以在控制噪音方面起到一定的作用。

2. 感光度的差异。由于 CMOS 的每个像素包含了放大器和 A/D 转换电路，过多的额外设备被集成在一个像素的感光区域面积之内，使 CMOS 每一个像素的有效感光面积相对减少，在单位时间内捕获光的能量也相对较少，使感光度降低。对于 CCD 来说，在同样尺寸的传感器面积尺寸上，可以将 CCD 单个像素的有效感光面积做得较大，感光度也就相对较高。

3. 噪音的差异。由于 CMOS 的每个感光元件旁都集成一个信号放大器，这些放大器的性能不完全一样，对信号的处理能力也不完全一样，与只有一个放大器的 CCD 相比，CMOS 产生的噪音就会相对较多。为了减少 CMOS 数码噪音的产生，还专门为图像传感器设计了散热装置，从而进一步提高了图像的质量，尤其是图像的暗部质量。

4. 单位面积上分辨率的差异。分辨率又称解析度。由于 CMOS 传感器的每个像素的有效感光面积较小，在同样感光度和面积的条件下，在每块 CMOS 上集成的像素数就相对较少，而 CCD 却能集成相对较多的感光元件，也就是能够使分辨率相对较高。但是如果没有尺寸的限制，CMOS 由于技术简单可以做成较大尺寸，因而也可以生产出分辨率更高的 CMOS 来。

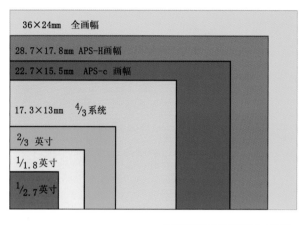

成像传感器不同面积的大小比例

全画幅CCD（36×24mm）

5. 耗电量的差异。CMOS 电路中只需要一个供电系统就可以完成全部工作，而 CCD 电路中却需要三个供电系统提供不同的电压供电，所以造成了 CCD 成像传感器的耗电量远远高于 CMOS（约三倍左右）。

6. 制造成本的差异。CMOS 已在工业方面得到广泛应用，所以其集成技术较为成熟，成品率较高，生产成本相对较低；而 CCD 采用的电荷传输方式属于"串联式"传输，电路中一个像素产生故障，就会导致整排的 CCD 信号无法传输，所以其成品率相对较低。CCD 还需要专门传输电路和信号放大器，其生产工艺相对复杂，造成其生产成本远远高于 CMOS 的生产成本。

7. 信号传输速度的差异。CCD 接受光线照射后产生的电荷在同步时钟的控制下以"行"为单位一位一位地传输信息，速度较慢；而 CMOS 在产生电荷的同时既可以读取出电信号，还能同时处理各个单元的图像信息，速度要比 CCD 快得多。

三、成像传感器的面积大小

1. 35mm 摄影机的胶片面积尺寸为 24×36mm，以此为标准来比较，只有全画幅数字摄影机的成像传感器面积尺寸是 24×36mm，一般摄影机的成像传感器面积都远远小于这个尺寸。

2. 数字摄影机成像传感器以面积尺寸主要分为：大尺寸传感器，全画幅（24×36mm）摄影机、专业摄影机成像传感器 APS-H 尺寸（28.7×17.8mm）、APS-C 尺寸（23.7×15.6mm）、$4/3$ 英寸（17.3×13mm）等；小尺寸传感器，普通数字摄影机一般有 $2/3$ 英寸、$1/1.8$ 英寸、$1/2.7$ 英寸、$1/3.2$ 英寸等等。

第三节 光电转换系统

光电转换系统是数字摄影机从模拟影像到数字影像的信号处
理系统，直接影响数字影像的转换、压缩和画面精度。

——作者语

光电转换系统由模／数转换器（A/D）、数字信号处理器 DSP、图像编码压缩器等组成，把光
影汇集到成像传感器上的模拟电信号转换为数字信号，再经微处理器进行影像处理和数据压缩编
码后存储在内部或外部存储器上。

一、模／数转换器

1. 模／数转换器（A/D 转换器）承担了把模拟电信号转换成数字信号的任务。在光线到达成
像传感器上以后，只是在每个微小的成像元件上形成了数百万甚至数千万个按一定规律排列的极其
微弱的电信号，电信号属于模拟信号。这些微弱的电信号首先要经过放大器放大，然后再被转换成
为以"0"和"1"组成的数字信号，之后才能成为数字影像。

2. 模／数转换器的主要技术指标是转换的速度和量化精度。对于数字摄影机来说，模／数转
换器的转换速度直接决定了影像质量。量化精度是用数字信号的比特来表示的，一般有 8 比特、
12 比特、14 比特、16 比特等，比特越大，摄影机就可以捕获更多的图像灰度，使图像的影调层
次更加丰富，色彩更加逼真。

二、数字信号处理器 DSP(Digital Signal Processor)

数字信号处理器 DSP 实际上就是安装在摄影机中特殊、高性能的 CPU。在成像传感器形成
的光信号经过模／数转换器转换成数字信号后，要经过数字信号处理器 DSP 对白平衡、伽玛值、
噪音、紫边等数据进行优化、高速运算的处理，才能形成高质量的数字信息。高速的 DSP，可让
摄影师进行高精度的图像控制，增加摄影机的应用范围，如多区彩色矩阵、自适应细节以及肤色
细节校正等等。

ARRI-D21光电转换系统

三、图像编码压缩器

数字信号经过数字信号处理器优化处理后形成的数字信息数据量非常大，少则几兆，多则几十兆或上百兆，要通过图像编码压缩器对数字信息进行大量的数据压缩、纠错编码、通道编码等处理后，使数字影像的数据量压缩到一个标准的高清或者标清等状态的拍摄格式。

第四节　数字存储介质

所有的数字影像失踪最终都要保存在某存储介质中，以便作为素材在计算机上重新剪辑创作。

——作者语

一、数字磁带

1. 数字磁带是记录数字视频影像的录制介质，将成像传感器的电信号通过模数转换器 A/D、数字信号处理器 DSP、图像编码压缩器的处理，形成不同格式的影像，通过旋转变压器送给视频磁头，记录在数字磁带上。在重放状态下，视频重放磁头从磁带上拾取的微弱信号，经重放电路放大、解调、误码纠正、解压缩、D/A 转换等处理后，将磁信号还原成视频电信号。为避免多次 A/D、D/A 转换，数字录放机都设有数字输入、输出接口。

2. 按数字磁带尺寸大小分为：2 英寸、1 英寸、$\frac{3}{4}$英寸、$\frac{1}{2}$英寸、$\frac{1}{4}$英寸磁带，以及 8mm 小 DV 和 DVCPRO 带。广播级摄影机一般采用$\frac{1}{2}$英寸数字带，也就是数字 BT 带，其他均为$\frac{1}{4}$英寸数字磁带。

3. 目前的数字摄影机普遍使用高清 HDCAM 带、HDV 带，以及标清的数字 BETACAM 带和 MasterDV 带、DVCPRO 带、DVCOM 带等。主要品牌为索尼、松下、JVC 等。

二、存储卡

存储卡是录制和存储数字信息的独立存储介质，一般是卡片的形态，故统称为"存储卡"。存储卡相当于电脑的硬盘，体积小，携带方便，数据信号反复使用都不会损失。存储卡除了可以记载图像文件以外，还可以记载其他类型的文件，通过 USB 和电脑相连，就成为一个移动硬盘。常见的存储介质有 CF 卡、SD 卡、SM、记忆棒和小硬盘等。

摄影机的附件系统

思考练习：

1）什么是镜头光圈？光圈的作用是什么？光圈的系数有哪些？

2）什么是镜头焦距？用什么表示？按焦距段分为哪几类镜头？

3）什么是景深？怎么控制景深？

4）什么是成像传感器？有哪几类？成像传感器面积的大小，有什么作用？

5）光电转换系统由什么构成？它们的特点是什么？

6）数字存储介质是什么？有哪几类？特点是什么？

第三章 摄影工作

摄影机就是摄影师手中的"枪"。摄影师选择摄影设备时，要充分、熟练地掌握该设备的各种功能、性能特点，做到运用自如、随心所欲的程度。

第一节 摄影准备与基本操作

摄影准备与熟练操作，是摄影师最基本的工作素质，只有充分准备摄影工作才能保证应对不可预期的事件发生。

——作者语

一、环境准备

摄影机最适宜在 5—35℃的常温下工作，在特殊的环境里拍摄，就应该做好环境适应准备。

1.防雨水：在雨天或海边拍摄应注意避雨水，由摄影助理为摄影机打伞遮雨，或者为摄影机穿上特制的机身雨衣。

2.防低温：在 0℃以下或者冰天雪地里拍摄，给摄影机穿上特制的小棉袄，并在附近生火以提高温度。

3.防高温：在高温烈日下拍摄，一方面应注意遮伞，另一方面应设法弄两盆冰块，以降低拍摄环境的温度。

二、供电准备

摄影机在演播厅里可以使用交流电，其余摄影机都以专用的蓄电池供电拍摄，因此要准备充满足够电的电池，甚至带上充电器。

三、录制准备

是把拍摄的图像和原声信号以某种介质记录下来所需要的技术准备。

1.录制介质：主要有数字磁带和数字存储卡。要注意录制介质的时间长度和空间容量。一般拍摄影片的片比为 1∶10 或者 1∶20 等。

2.数字磁带的松紧适度准备：一般新磁带需要空转一遍，快进到完，再退回，以防走带速度不均匀，或者拉不动的"死机"现象。

四、开机关机

1. 开启电源：合上电池开关，接通摄影机电源，预热 2-3 分钟，以保证摄影机录制时的稳定工作状态。将摄影机开关从"预热"位置扳向"POWER/ 开"位置，几秒钟后寻像器亮起。

2. 打开镜头盖，寻像器中可以看到所摄的景物图像。

3. 开始焦距和聚焦的调整，以得到清晰、满意的画面为止。

4. 彩条录制：一般数字磁带需要录制 30 秒钟的彩条、黑场或空镜头，以保证后期剪辑方便使用。录制彩条方法：打开摄影机磁带盒，放入磁带合上倒带后，将彩条 / 白平衡开关 "BARS/WB" 拨至 "BARS"，按动摄影按钮录制到所需要的时间长度，再按停。然后把彩条 / 白平衡开关调回原来中间的位置。

每次停机后重新开机的第一个镜头应该先拍摄 5 秒钟的空画面，然后再正式拍摄。

五、色温调整

任何环境的光源，都有色温的差异，这直接关系到拍摄的色彩效果。

1. 黑平衡调节：摄影机出厂时黑平衡已调整好，但在实际运用时，摄影机的红、绿、蓝三基色视频信号的黑电平大小会有变化，因此摄影机使用前有必要进行黑平衡调整。黑平衡调整，将白平衡开关下拨，镜头光圈自动关闭，寻像器显示 "BLK：OP" 字样，几秒钟后，再显示 "BLK：OK" 字样，黑平衡就调好了。

2. 滤镜档位：专业摄影机白平衡调节前，应先设置滤色片和滤光片。一般来说，专业摄像机有 A、B、C、D 四个档位的滤色片，以保证进入分光系统的光线色温正常。

A 档，适用于 3200K 的色温，这是摄影机的标准光源，所以滤色片不带任何颜色，光线 100% 通过镜头射入成像传感器。

B 档，适用于 5600K 的色温，这是室外日光下的拍摄档位，因为日光色温较高，所以滤色片为橘黄色，能吸收较高色温的蓝光，使到达成像传感器的光与摄影机 3200K 的标准光源接近。

C 档，适用于 5600K+1/4ND，这一档位滤色片也为橘黄色，但带有衰减光线的作用。

D 档，适用于 6300K+1/16ND，这一档位滤色片也为橘黄色，但进一步加大了衰减光线的作用。

3. 白平衡调节：由于不同光源的色温不同，所以要进行适应正常色温的白平衡调整。摄影机处于白平衡状态时，摄影机对准白色物体拍摄，在彩色监视器上显示的图像应该是纯白的，不偏向任何其他颜色。白平衡调整方法有自动白平衡和手动白平衡。

①自动白平衡：把白平衡档位设置到 "AWB" 档，摄影机随着光源色温的变化自动调整白平衡，但由于摄影机白平衡的灵敏度不够会出现延时的变化。

摄影的基本操作

②手动白平衡：摄影机对准现场主光源下的标准白纸，使取景器充满白色，然后拨动白平衡调节开关（WHITE）向上，寻像器内显示"WHT：OP"，几秒钟后，又显示"WHT：OK"，白平衡便调整好了，并被自动记忆。如果没有特殊的偏色要求，摄像机的色温调节应与人眼吻合的5600K标准色温相一致。

六、功能键设置

1. 拍摄格式：根据每款摄影机的格式设置，选择记录格式。如全画幅摄影机可以选择 4K、2K 等；专业摄影机可以选择高清格式、标清格式等。

2. 增益设置：根据现场光源强弱，选择摄影机的增益档位。一般选择 0db。

3. 速度或快门：有 1、$1/8$、$1/15$、$1/30$、$1/40$、$1/60$、$1/125$、$1/250$、$1/500$、$1/1000$、$1/2000$等。一般摄影机速度设置为$1/50$或$1/60$—$1/125$。

4. 镜头光圈：根据现场光源强弱和背景虚实，选择合理、主观的光圈值。

5. 曝光模式：有自动光圈曝光模式、手动光圈曝光模式和瞬时自动光圈曝光模式。在拍摄亮度反差大或某种特殊需要的效果时，使用手动光圈较好；在镜头焦范围较大或是摇镜头拍摄时，使用瞬时自动光圈较为适宜。

6. 菜单设置：根据摄影机特点，设置最佳录制质量的各种模式。如记录格式设置、音频录制设置、音/视输出设置等。

第二节 曝光控制

曝光控制就是根据摄影师的主观意图，将不同的景物亮度，恰到好处地容纳在有效宽容度之内的记录载体上。

——作者语

曝光控制在记录载体感光度前提下，涉及光源、景物、镜头光圈、摄影机快门等因素。无论哪一个环节配合不恰当，都将造成曝光失误。画面的曝光控制是摄影师的重要技术工作。

一、正确曝光

所谓正确曝光，是通过控制曝光量（光源照度与曝光时间的积，即曝光量＝照度×时间）使被摄体的明暗光亮比在画面中得到最佳效果。也就是通过控制曝光将不同的景物亮度恰当地容纳在胶片或者成像传感器的宽容度范围内，使景物的层次、质感和色彩真实地得到再现，一般以亚洲人皮肤为参考，以反射率为 18% 中性灰为标准，这就是正确曝光。

1. 数字照相机曝光是根据景物的亮度和感光度，调节镜头光圈 F 或者 f/ 和快门速度 t 的组合，来控制画面正确曝光。

2. 电影摄影机曝光是根据景物的亮度和感光度，调节镜头光圈 T 和摄影频率以及叶子板开口角度来控制画面曝光。电影摄影机的摄影频率和叶子板开口角度一般不变，只能调节光圈大小来实现画面曝光控制。

3. 数字摄像机曝光是根据景物亮度和成像传感器的灵敏度，利用镜头光圈和摄影频率（或者专业数字摄影机的快门速度）来控制画面的正确曝光。

二、正确曝光的参考工具

1. 寻像器或监视器：既是取景的工具，又是确定曝光量的直观工具。在正式录制前，要将寻像器或监视器的色温、饱和度、亮度、反差等调节至正常、标准。调节的方法是：用摄影机输出的彩条（将摄影机机身的"CAM"\"BARS"开关置于"BARS"档或者通过摄影机的菜单设置为彩条输出）调节寻像器的反差（Contrast）和亮度（Bright），使黑白条纹的亮度适中，灰度层次均匀。

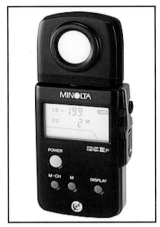 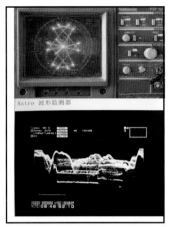

曝光参考工具　测光表　　　　　曝光参考工具　监视器　　　　　曝光参考工具　示波器

由于专业级及其以上的摄影机的寻像器通常是黑白寻像器，且尺寸较小，所以，为了监看到电视画面的色彩、焦点和曝光状况，通常需将监视器与摄影机连接起来。监视器的反差和亮度的调整方法与寻像器的调整方法一样，不过，开始时要将监视器的色彩饱和度旋钮逆时针旋转到底，以使监视器呈现"黑白的彩条"；调整好亮度和对比度以后，再把色彩饱和度置于合适的状态。

2. 斑马线 Zebra）:是在寻像器图像的相应电平范围内叠加上平行的斜线或网线,像斑马的花纹。它能显示图像电平的高低，还能准确地显示高电平的具体位置。不同品牌摄影机的斑马纹对应于不同的图像电平值，如 SONY 摄影机的斑马纹多在 65–75 电平处，而 Panasonic 摄影机的斑马纹多在大于 100 电平处。目前不少摄影机可以按照使用者要求设定斑马纹的电平，高档型号的摄影机还可以设置两个斑马纹电平。在正式拍摄前，要根据斑马纹的叠加电平，对一相同目标做多次不同曝光值的试拍，并记下相应的斑马纹位置及其在标准彩色监视器上的图像明暗度，以便在实拍时根据斑马纹的位置及面积界定光圈的大小。

3. 示波器:对于前期曝光不准的电视素材，后期往往很难校正准确。曝光不足，电视画面发暗；过曝光又会使电视画面产生"限幅"，高亮部分缺乏灰度层次。摄像师要根据光源条件、拍摄对象，对摄影机进行光学和电子调整，使拍摄的信号幅度尽可能接近标准幅度，但又不超标。技术上，用波形示波器观察摄影机输出信号幅度，可以方便地了解曝光和波形幅度之间的关系。电视信号波形幅度平均为 0.7V（即 100 ），且不大于 0.8V。平均信号低于 0.4V 为曝光不足；图像高亮部分（信号≥ 0.8V）将被切割， 为过曝光。 最佳曝光范围在 70–80 附近（准确地说为 0.49–0.56V），对人物脸部的拍摄应在最佳曝光范围内。

正确曝光控制

三、曝光控制的手段

1.手动曝光：也就是手动光圈曝光，利用标准的寻像器、监视器、斑马线和示波器作为正确曝光的画面参考，根据景物亮度和景深控制，调节光圈大小。光圈过小时，图像暗，输出电平低；光圈过大时，图像亮，输出电平高，摄影机会自动限幅，出现白切割，使图像高光部分失去层次及色彩。

2.自动曝光：自动光圈条件下，给测光、曝光和拍摄带来了很多方便，简化了繁琐的"程序"，但也有不足的一面，如亮暗不均的画面不能正确再现其质感，逆光拍摄时被摄人物的面部过暗等。在自动光圈条件下，摄影机提供了标准模式、聚光灯模式和逆光模式进行曝光的控制。标准模式是照明均匀条件下的首选模式；聚光灯模式是在画面中主体在高光照明条件下，对主体曝光进行衰减；逆光模式是在画面中背景很亮、主体呈剪影或半剪影条件下，对主体曝光进行提升。

3.瞬时自动光圈：常态为手动光圈。在镜头伺服箱上有"瞬时自动光圈键"，按此键后为自动光圈状态，给手动光圈提供参考光圈值；松开此键后又恢复为手动光圈状态。摄影师可根据经验在参考光圈值基础上增加或减少光圈数值，以获得正确曝光。

在没有把握的情况下，曝光的原则是宁低勿高。在后期制作中可以弥补前期少量的曝光不足，却无法修复因为"白切割"而损伤的画面。

四、影响曝光控制的其他功能键

1. 中性滤色片（ND）

在光源照度比较高的场合，拍摄时一般应把光圈减小，但有时为了达到特定的艺术效果，如使背景变得模糊，而突出主体，通常需要使用大光圈。采用中性滤色片（ND）插入光路系统（与

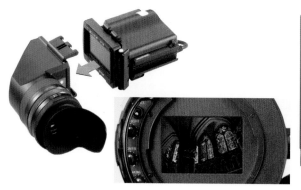

曝光控制的参考工具

色温滤色片并列），可以有效地解决这个问题，获得合适的光通量。ND 的特点是在可见光范围内，对各种波长的光都具有非选择性的均匀吸收率。由于高色温与高亮度往往同时出现，很多摄影机将中性滤色片（$1/4$ ND、$1/8$ ND、$1/16$ ND、$1/64$ ND 等）和高色温滤色片结合做成一片。

2. 电子快门和光圈的配合使用

在后期准备对拍摄运动物体的画面做慢放或静帧时，前期最好使用电子快门拍摄，这样能有效地提高画面运动部分的清晰度。但电子快门速度过高，这时拍摄的运动物体在画面正常播放时可能出现人眼可察觉到的不连贯性，给人以轻微的动画感觉。摄影机的快门速度是同一像素相继两次读出电荷的时间周期，也就是像素积累电荷所需的时间。对于 PAL 制 CCD 摄像机来说，其基本快门速度是$1/50$秒。

高速快门的基本原理为：将成像区积累信号电荷的时间分为两部分，前一部分时间积累的信号电荷被释放掉，不形成信号输出；后一部分时间积累的电荷被有效地利用起来，形成信号输出。高速电子快门可以提高摄影机的动态分辨能力。摄影机在拍摄快速运动的物体时，如奔驰的火车、飞流直下的瀑布等，图像容易模糊，即动态清晰度低。使用摄影机上的电子快门功能，可以有效地提高动态清晰度。这是因为，在快门功能时 CCD 或者 CMOS 只输出在快门期间产生的电子，其余的电子被排除到 CCD 或者 CMOS 的溢出沟道而成为无效电子。更快的快门速度，意味着更短的取样时间，也就说，在一个周期内（$1/50$秒），更少的移动被捉住。

当 "V. SCAN/SHUTTER ON/OFF" 开关置于 "SHUTTER ON" 档时，每次按下 "UP" 或 "DOWN" 按钮，电子快门速度按下列值周期性地变化：$1/60$、$1/250$、$1/500$、$1/1000$、$1/2000$秒。

3. 光圈、ND 和电子快门的结合

在正常的增益（0db）下，摄影机输出电平的高低与镜头进光量及每帧画面的曝光时间成正比。为此，在拍摄中应正确使用光圈、滤色片及电子快门。一般说来，滤色片用来调节较大的光强变化，

而光圈则用来调节较小的光强变化。在对景深范围有较高要求的情况下，光圈孔径的大小受到较大限制，这时常用电子快门来弥补滤色片对小范围光亮变化调节的不足。

4. 合理使用增益功能

一般摄影机增益分高 / 中 / 低三档。18db、12db、9db、6db、3db、0db，这些数值可按使用者要求任意设置在开关位置高 / 中 / 低三档内，以满足拍摄的要求。照明不够时，光圈已开到最大，若图像还是看不清，这时需要使用增益进行放大来提高图像的输出。要注意的是，运用增益功能时，图像上的杂波会增多，图像信噪比会下降，画面上出现雪花干扰，所以应当尽量提高被摄体的照度，没有其他办法时，再用增益。

利用 DPR（双像素读出）功能提升增益时，会降低约 50 的水平分辨率。对于普通摄像机，在低照度条件下，使用增益将使噪波与视频信号同时放大。而双重像素读出，利用独特的 CCD 读出技术，在不增强噪波的情况下，使增强视频电平成为可能，通过读出两个像素的总电荷使视频电平加倍，但没有增加噪波。所以，使用 +18db、+ 24db 模式时，如同时使用 DPR，能够在不增加噪波的情况下，使视频信号的增益达到 +24db、+ 30db。低照度（Low Light）状态下，图像信噪比严重下降，不是万不得以不能使用。

5. 黑扩展和黑压缩

摄影机的一些性能参数是可以调整的，甚至在拍摄某些场景时是必须调整的。对场景进行分析，找到一组最适合该场景的技术参数，是电视摄像师很重要的工作。现在的数字摄影机，其性能参数的调整通常是通过菜单来实现的，如黑电平调节等。这些参数的调整可以使场景的亮度间距以最合适的比例压缩或扩展到 CCD 全部可用的动态范围之内，实际上是如何有效合理地分配 CCD 有限的动态范围资源的问题。如果想既不损失景物的影调层次，也不浪费 CCD 的动态资源，使 CCD 的有效动态范围得以最合理的利用，就必须要通过改变 CCD 的光电转换特性来重新分配动态资源。更何况 CCD 的有效动态范围与胶片的宽容度尚有不小的差距，这种调整非常重要。

黑扩展和黑压缩（Black Stretch）功能用于调整屏幕暗区的密度。其值从 −16 到 +15，负值使这些区域变得较暗（黑压缩）；正值使这些区域变得较亮（黑扩展）。

当感觉画面暗部过亮或过暗时，可以通过调整主黑电平来改变暗部反差。一般情况下，室外长焦距及薄雾天气拍摄容易缺少暗部，图像似乎蒙上了一层白雾，应该调低主黑电平。晴天室外正逆光或顶光拍摄，阴影部分容易过暗，暗部细节缺乏层次和表现力，可以调高主黑电平。在夜戏中选择的黑扩展值应为 +8。

不同的摄影机调整主黑电平的方法不尽相同，较简单实用的做法是通过某些摄影机身上的黑电平开关（BL. LEV）改变黑电平高低。一般这种调节级数较少，便于操作。另一种更常见的做法

是通过摄影机的菜单，用机身上的设定按钮对 M．MPED 进行调整，这种调整通常分为 256 级，从 –127 至 +128。在实际使用中，0 为标准主黑电平，负值降低主黑电平，正值提升主黑电平。这种方法调节级数较多，但操作实用性不及前者。

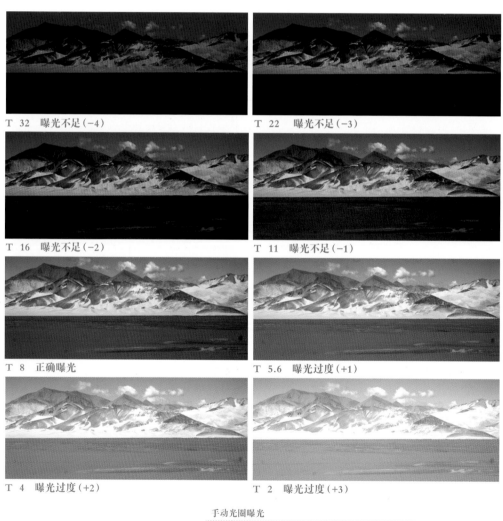

T 32　曝光不足（–4）　　　　T 22　曝光不足（–3）

T 16　曝光不足（–2）　　　　T 11　曝光不足（–1）

T 8　正确曝光　　　　T 5.6　曝光过度（+1）

T 4　曝光过度（+2）　　　　T 2　曝光过度（+3）

手动光圈曝光

第三节 摄影基本要领

> 控制画面质量的前提条件，是摄影师必须把握"平、稳、匀、准、清"的基本要领。
>
> ——作者语

正确使用摄影机，在固定镜头和运动镜头条件下，掌握摄影的平、稳、匀、准、清五大基本操作要领，为拍摄出高质量的影视画面打下坚实的基础。

一、平

平就是要将画面拍平了。没有特殊要求，画面给人视觉感觉应该是平稳的，而不是倾斜的，这就要求画面地平线或者平行线要保持水平。

1. 借助三脚架水平仪校正水平。用三脚架拍摄时（不管是拍摄固定镜头还是运动镜头），优先选用有水平仪的三脚架，调整三只管脚的长度（专业用大型三脚架有专门的调平装置），使水平仪中的气泡处于正中。

2. 以景物的地平线或者寻像器的边框作为水平参照。手持拍摄时，可以借助寻像器上下横边框与景物的地平线平行。例如拍摄大海、湖泊、草原、田野等水平线。

二、稳

无论拍摄固定镜头还是运动镜头，摄影机都要处于稳定状态，从而保证摄影画面的稳定性。影视创作大多利用三脚架、轨道车、升降台、稳定器等专用设备来保证镜头的稳定。

1. 控制呼吸。2. 注意持机方式。3. 优先使用镜头的广角端拍摄。4. 启动防震功能。5. 使用三脚架。6. 利用身旁的依靠物。

三、匀

画面的运动（推、拉、摇、移、升降）要保持速度均匀，使画面节奏符合正常的视觉规律。不

摄影的正确姿势

能忽快忽慢、断断续续。

1.电动变焦实施推、拉时应注意变焦调节钮。在手指按压 T–W 变焦钮的一端时，只要保证手指释放的压力自始至终是一样的，推速或拉速就是均匀的，只不过压力大，镜头焦距变化快而已。

2.借助三脚架、轨道车、升降机等器材保持匀速，要多练，找感觉。

四、准

摄影运动时，镜头的起幅和落幅画面构图要准确，其中最难处理好的是落幅画面的构图。例如对推镜头、摇镜头而言，镜头运动结束应该是落幅画面的最佳构图。要做到运动镜头的落幅构图准确是有一定难度的，最好的方法就是实际拍摄前先预演几遍，做到心中有数。摇摄时为了保证落幅构图的准确性，采用前面提到的"照顾落幅，将就起幅"的姿势，如果构图不理想，只要条件允许，一定要重拍。

五、清

画面始终保持有焦点，主体要清晰。

1.特写聚焦法：拍摄人物中景的构图，先将 T–W 钮变焦推，使镜头焦距为最大值，推到被摄主体的眼睛或头部（这与摄像机和被摄体的距离以及镜头的变焦比大小有关），调节镜头聚焦环至最清晰，因为这时的景深短，调出的焦点最准确。然后再操作 T–W 钮，拉出至人物中景的构图范围，最大限度保证中景人物的焦点最清晰，再按下录制钮开拍。如果拍摄变焦推镜头，也先在长焦距调好焦点，再回到短焦确定起幅的范围，然后开始拍摄推镜头。

2.景深控制：一定的景深范围可以控制被摄主体始终保持清晰。使用大景深的光圈，如 T8、T11、T22、T32 等；使用大景深的焦距段，如超广角镜头、广角镜头等。

3.主观性镜头：在特定的情景中调动观众的参与感和注意力，引起观众的心理共鸣，可以使用"歪、晃、虚"的镜头来表现人的主观感受。

第四节 摄影器材维护

摄影器材的维护是专业摄影师的必备条件，一般的专业摄影
器材都是精密仪器，维护不好，就会影响拍摄的画面质量。
——作者语

摄影器材的维护，是为了保证摄影拍摄的正常使用、是周期性的。在是拍摄过程中以及不拍摄的时候，对摄影设备的维护和保护主要应注意 13 个事项。

1. 如果摄影机长时间不用，应存放于阴凉干燥处，每隔 1–2 个月通电一次，还应该保持摄影机机身的清洁。并检查各项指标，以确保其性能稳定。

2. 当光学镜头上沾有灰尘或结露时，可以用干净的软布或镜头纸轻轻擦拭。也可以沾上酒精或镜头清洗液擦拭。不可用水擦洗，更忌用粗硬的纸张或布擦拭镜头。

3. 在拍摄过程中，短暂的停拍可以不关机，只需要将滤色片置于遮光档，或将镜头盖罩住镜头。摄影过程应注意保持电压，过低会使拍摄的图像色彩失真。

4. 摄影机应避免在高温、潮湿和强磁场环境中工作。摄影机必须避免雨淋，一旦水汽和潮气侵蚀于机内，会引起机器的损坏。

5. 摄影机从阴冷的环境更换至较热的环境，镜头表面会凝聚一层雾水，应等几分钟，让雾水自己风干后，再开始拍摄。切记，遇到这种情况时，不要急于擦抹镜头，或直接开机工作。

6. 在使用摄影机的时候，不要让阳光或强光长时间直射镜头，以避免摄像管靶面损坏或灼伤。此外，不要让摄影机在强烈的震动中工作，以免摄影机器件受损。

7. 摄影机镜头上有灰尘，应使用镜头清洁剂、橡皮气吹、麂皮等专用物品进行清洁。

8. 摄影机外壳勿用酒精、苯类溶液擦洗，应用软布擦抹。

9. 运用适配器连接交流电时，一定要先明确了解交流电的电压，然后再进行具体连接。尤其是到外地或农村，千万不可以没有明确具体电压就进行连接。

10. 摄影完毕，应关闭光圈，将滤色镜置于关闭档位，盖上镜头盖。

11. 摄影机的电池如果较长时间不用，应充足电置于干燥、清洁、通风的场所，每次充电前要尽量将剩余的电放完后再充电。因为一些蓄电池有记忆功能，用电不尽，会减少充电量。刚用完的

电池要过 10 分钟后再充电，电池充满后，不要继续长时间充电。电池较长时间不用，每隔一个月左右的时间应该放电充电一次。

摄影机专用蓄电池一般要在电池用完后再充电，电池充满后，不要继续长时间充电。长期保存的摄影机蓄电池，每隔一个月左右应该再进行一次充电。放置一年以上的蓄电池，如果充电时电量不能回升，表明电池已经老化，应更换新电池。

12. 摄影机的外接话筒，有的有内装 5 号（或 7 号）电池，长时间不用的要把电池取出来。

13. 磁带存放的环境要求温度在 20℃左右，湿度在 35% 到 45% 之间。过分潮湿阴冷，磁带会粘连；过分干燥闷热，磁带会产生静电，吸附灰尘或变形。另外，磁带不应该长时间置放于盒外，以免虫咬、受潮。磁带一般应该竖放，以免变形。还有，磁带应该远离磁场，不宜放在收音机、电视机等有磁场的家电旁边。

第五节 摄影专业术语

掌握基本的摄影专业术语，是摄影师创作交流的语言表达，更是对视觉画面的掌握能力和对摄影器材的掌握熟练程度的体现。

——作者语

1.AF：Auto Focus 自动对焦，装置在镜头内下方的一组红外线发射器，当镜头对准目标时，红外线也同时感应到与目标间的距离，同时驱动调焦机构进行对焦动作。

2.AE：Auto Expose 自动曝光效果，机内的自动光圈控制程序，摄影机感光元件针对不同光线下，自动调校现场所需的光圈大小，加以补偿。拍摄者只需对准目标拍摄即可。

3.AGC：Auto Gain Contraol 自动亮度增益，当全自动拍摄时，摄影机感光元件感应到光线不足时，便启动 AGC 装置，以提升画面的亮度。

4.AWB：Auto White Balance 自动白平衡，当摄影机在不同光源下拍摄时，白平衡装置将自动调整正常视觉的色彩效果，也是传感器校正颜色的依据。

5.CCD：Charged Coupled Device 成像传感器，是一种光电荷半导体，记录影像的载体。它是摄影机的灵魂。

6.CMOS：Complementary Metal-Oxide Semiconductor 成像传感器，是一种光电荷半导体，记录影像的载体。比 CCD 更具优势。

7. 全画幅：是针对 35mm 传统胶片的尺寸来说的，而全画幅数字成像传感器 CMOS 的尺寸和 35mm 传统胶片的尺寸相同。

8. 最大像素：Maximum Pixels，是经过插值运算后获得的，也直接指 CCD/CMOS 成像传感器的像素。

9. 有效像素数：Effective Pixels，有效像素数是指真正参与感光成像的像素值，是在镜头变焦倍率下所换算出来的值。

10. 最高分辨率：Dot per inch。分辨率是用于度量位图图像内数据量多少的一个参数，通常表示成 ppi（每英寸像素 Pixel per inch）和 dpi（每英寸点）。分辨率越大，图片的面积越大，包含的数据越多，图形文件的长度就越大，也能表现更丰富的细节。

11. 光学变焦：依靠光学镜头结构来实现变焦。

12. 数字变焦：通过摄像机内部的处理器，把画面内的每个像素面积增大，从而达到放大目的。拍摄的景物放大了，但它的清晰度会有一定程度的下降。

13. 白平衡：用来解决色彩还原和色调处理的装置。

14. 光圈：Aperture，是一个用来控制光线透过镜头，进入机身感光面的光量装置。

15. 光孔：是光圈的孔径大小，通常用"F"、"f/"表示，电影镜头用"T"表示。如 F1、F1.4、F2、F2.8、F4、F5.6、F8、F11、F16、F22、F32、F44、F64。

16. 快门：或者速度，是摄影机控制感光胶片或者成像传感器的有效曝光时间的一种装置。通常用 $1/50$、$1/125$、$1/250$、$1/500$、$1/1000$ 等表示。

17. 亮度补偿：当自动光圈调整得不理想时，运用此功能可改由手动来调整亮度。

18. 感光度：用"ISO"表示，是胶片或者成像传感器对光的灵敏度。如"ISO 100"，表示该胶片或者成像传感器的感光快慢的数值。

19. 影调：景物的明暗关系表现在影像上的明暗层次，是构成影像的基本因素。主要包括低调、中间调、高调。

20. 反差：指画面景物或影像中各部分明暗对比的差异程度。

21. 宽容度：指胶片或成像传感器所能正确容纳的景物亮度反差的范围，按比例正确记录景物亮度范围的能力。

22. 动态范围：是指成像传感器记录图像的最亮和最暗部分之间的相对比值。类似宽容度。

23. 饱和度：是指色彩的鲜艳程度，也称色彩的纯度。含色成分越大，饱和度越大；消色成分越大，饱和度越小。

24. 密度：指感光胶片变黑的程度，胶片经曝光显影后，影像深浅的程度。如胶片画面越是透明的地方，密度越小；反之，越是不透明的地方，其密度越大。密度越大，画面呈现越亮。

25. 清晰度：摄影透镜的成像在细微纹理上清晰表现的能力。

26. 噪点：也称为噪声、噪音，主要是指 CCD（CMOS）将光线作为接收信号接收并输出的过程中所产生的图像中的粗糙部分，也指图像中不该出现的外来像素，看起来就像图像被弄脏了，布满一些细小的糙点。

27. 明度：由光线所产生的视觉明亮程度。

28. 解像力：分辨被摄原物细节的能力。一般是相对于镜头的解像力来说的。

29. 可变帧率：也就是电影摄影机常用的"升/降格拍摄"。如索尼 F35 具有更宽的可变帧的范围（1-50 帧）。

数字电影—高品质画面

思考练习：

1) 摄影录制前要有哪些准备工作?

2) 为什么要调节白平衡? 怎么手动调节白平衡?

3) 什么是正确曝光? 影响曝光的相关因素是什么? 数字摄影机的曝光手段有哪几种? 曝光的参考器材是什么?

4) 摄影的基本要领是什么? 各要领的特点是什么?

5) 摄影器材的维护应注意什么?

6) 掌握基本的摄影专业术语。什么是全画幅? 什么是密度? 什么是噪点? 什么是可变帧率? 什么是解像力?

第三部分　摄影造型

摄影造型包括景别、构图、用光、色彩、运动等，
是电影画面的视觉感官，这种视觉感官展现出来的
任何元素都是构成电影叙事的主体。

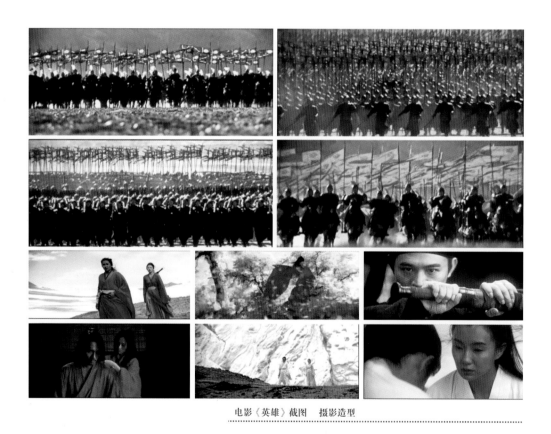

电影《英雄》截图　摄影造型

第一章　景别

第一章

景别是电影镜头、电影
画面、视觉形式的表述
语言。它是电影的基本
造型元素，也是电影故
事的叙事手段。电影中
的景别，是影片的视觉
效果、导演语言风格的
外在形式之一，决定影
片风格，决定叙事风格，
决定视觉风格，决定导
演风格。

第一节 景别概述

景别是镜头语言最基本的叙事单位，景别是导演、摄影强制给观众观看的视觉范围。景别又是摄影的造型元素。

——作者语

戏剧舞台的视觉范围

一、景别定义

景别是指摄影机与被摄体的距离不同，造成被摄主体在电影画面中所呈现出的范围和大小，或者说画面主体（主要对象）占据画面空间的大小，传达电影画面的信息元素和叙事手段。从创作角度来讲，景别几乎和分镜头一样，是电影叙述的基础，是镜头语言的表现手段。

景别是观众观影时对银幕的注意力范围，即观众在特定条件下，被迫关注银幕的被摄主体大小、位置等。景别，也是制约观众视线的有效手段，区别于戏剧舞台的全景式叙事。

二、景别划分

景别是以人物在取景器的画幅中所占的比例和呈现范围来划分的。主要以表现或截取人物身体部位的范围大小来设定景别，一般有大远景、远景、大全景、全景、中景、中近景、近景、特写、大特写等。

三、景别选择

景别的选择和组接，是摄影师根据所表现的内容、目的和不同需求，以及作品风格、导演独特的艺术处理需要来选择画面主体的取舍与范围，排除一切多余、次要、繁冗的部分，而保留那些本质的、重要的、能够引起观众充分注意的画面内容。景别的选择就是画面叙述方式和故事结构方式的选择，是摄影师创作思维活动最直接的表现。不同的景别，往往意味着不同的视野、气质和韵律、节奏。

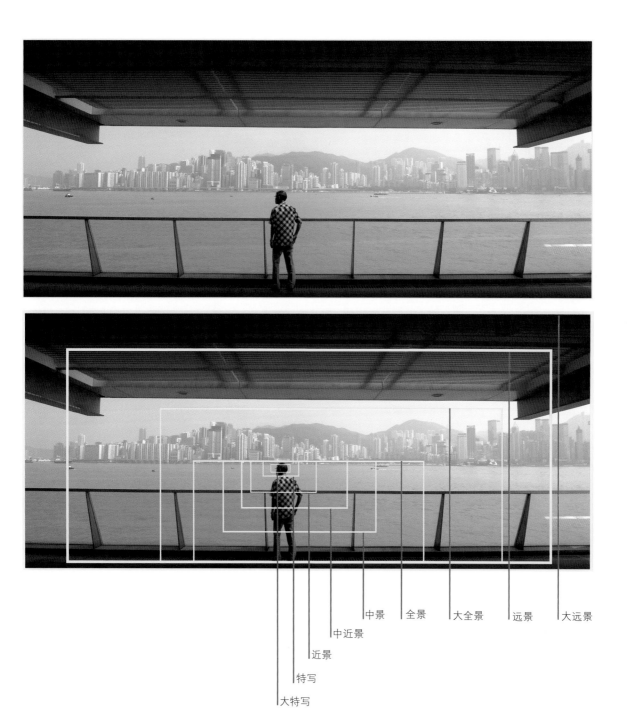

中景　全景　大全景　远景　大远景

中近景

近景

特写

大特写

九种景别的划分

第二节 景别作用与特点

> 不同景别给观众的视觉心理造成强烈的反应，可以是叙事的、可以是抒情的、可以是细节的。
>
> ——作者语

一、景别作用

1. 任何景别都可以实现造型意图，使画面内容具有很强的目的性、指向性。因为景别规范和限制了观众的视线范围，决定观众视觉接受信息，引导观众去注意和观看事物的立体面，使画面对事物的表现和叙述有逻辑、层次和重点。

2. 景别的变化带来视点的变化，满足观众不同视距、视角观看物体的心理要求。它是一种外在的语言形式，清晰地建立对象的形状，满足观众的视觉感知。

3. 不同景别是形成影片节奏的重要因素。不同景别体现不同画面的造型目的，带来视觉不同节奏的变化，从而让观众有了时空调度不同的感受。

4. 两极景别具有某种移情转场作用。两极景别给观众的审美带来情绪的激发，调动观众的情感活动，使观众产生极为丰富、细腻的联想，使画面包含观众内心世界中与画面形象相联系的认识和情感。

二、景别特点

1. 远景：气氛景别。重写意、重抒情，具有绘画性构图特点。一般有以景为主、以人为辅的点、线、面的形式关系，以景抒情，以景表意。画面视野开阔、场面壮观，能全方位地展示自然景观，造成对视觉的冲击和震撼。常被用在影片、段落的开头、结尾。远景画面具有渲染环境气氛的能力，具有特殊的抒情特点。

2. 全景：空间景别。是一种最基本的介绍性景别，表现被摄人物全貌或某一场景的全貌。主要完整地表现人物的形体动作，表现特定环境中的特定人物。在一组蒙太奇镜头组接中，全景画面具有某种定位作用。全景往往是拍摄一场戏的总角度。它制约着这一场戏中的所有的分切镜头的光线、影调、色调，以及被摄对象的方向和位置。

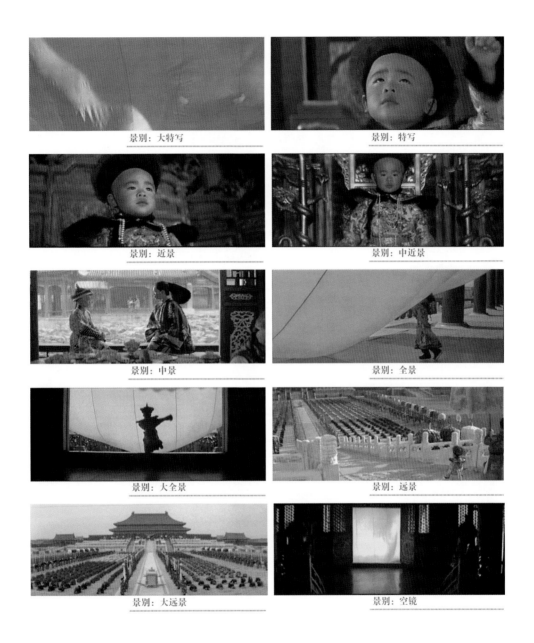

景別：大特写 景別：特写

景別：近景 景別：中近景

景別：中景 景別：全景

景別：大全景 景別：远景

景別：大远景 景別：空镜

3.中景：过渡景别。是人们互相交流时正常视距的叙事性景别。由于把人物最有魅力的腿卡掉了，人的形体不完整了，画面本身范围使得人物表情和环境都不突出，它的视觉冲击力不大。因此具有常规的、中庸的、客观的、冷静的叙事特点。处理中景镜头时，要使人物和镜头调度富于变化，同时还要使构图新颖完美。

4. 近景：对话景别。以人为主，景次之，具有纪实构图特点。着重表现人物的面部表情，传达人物的内心世界，是刻画人物性格最有力的景别。近景画面能拉近被摄人物与观众之间的距离，表现动作的细节，渲染细节，容易产生一种交流感。近景充分利用画面空间近距离和画面范围指向性，揭示人物内心的情感和心理状态，表现物体的特殊性意义。

5. 特写：心理景别。描写、突出事物的细部特征，达到透视事物的深层目的，揭示事物的本质，加深观众对事物和对生活的认识，使画面内在的形象具有单一、鲜明、视觉效果醒目等特点。特写是电影通过细节刻画人物，表现复杂的人物关系，揭示人物复杂多样的心灵世界，能准确表现物体质感、形体和颜色。特写常用于画面的转场，形成节奏感。

思考练习：

1）什么是景别？景别是怎么划分的？

2）景别的作用是什么？

3）景别的特点是什么？

第二章 摄影构图

构图是一切造型艺术的重要手段和视觉语言的组织方式，是艺术家表现作品主题、含义和美感的效果。在一定的空间里安排、处理人和物的关系与位置，把不同的元素组成完整的艺术形式。

第一节 构图概述

构图是叙事内容各元素的主观取舍与组合，是内容的视觉直观
表达。构图的形式直接决定了创造性范畴的造型元素。

——作者语

一、什么是构图

所谓构图，就是摄影师利用场景空间中的人、景、物等视觉元素在镜头中按叙事要求，对主
体、陪体或环境等作出恰当的安排，并诉诸于点、线、面、形态、用光、明暗、色彩的相互配合，营造
画面的最佳视觉效果，最终使主题充分、完美地展现。

二、构图目的

构图目的是把影片中典型化了的人或景物加以强调、突出，从而舍弃那些普遍的、表面的、繁琐
的、次要的元素，并恰当地安排陪体，选择环境，使作品比现实生活更加高尚、强烈和完善，更加集
中、典型和理想，以增强艺术效果。也就是把导演的意图传递给观众的视觉感知。

三、画面元素

1.主体：是一个镜头的叙述中所要表现的主要对象。主体可以是人，也可以是物。既是内容表现
的核心，又是画面构图的结构中心；既是电影叙事的视觉元素，又是视觉元素的载体。

2.陪体：是一个镜头的视觉元素中，与主体有紧密联系，能深化主体的人或者物，是辅助主体的
表现对象。

画面处理好陪体，实质上就是要处理好情节。陪体的选择主要用来衬托、刻画主体的特征。陪
体的安排必须以不削弱主体为原则，不能喧宾夺主，陪体在画面所占的面积、色调的安排、线条的走
向、人物的神情动作，都要与主体配合紧密，不能游离于主体之外。

3.前景：是画面主体前的陪衬物，用来加强画面的空间感和透视感，突出画面内容的概括力和
象征性，给人一种主观的均衡作用。也可利用前景的焦点作为画面主体的转场。

4.环境：是指在主体周围的情况和条件，相对于某个主体而言的，以强调主体是处于什么环境之中。环境对突出主体形象及丰富主体的内涵都起着重要的作用，交代时间、地点和时代气氛，以加深观众对影片主题的理解，抓取其中有时代特征的景物，使人们了解时代背景。

环境

主体

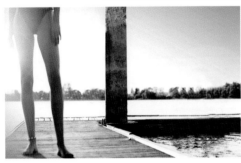

前景

陪体

画面元素构成（环境、主体、前景、陪体）

四、构图手段

1. 空白的留取

画面上留有一定的空白能突出主体，具有创造画面的意境、诗意的视觉效果。空白还是画面上组织各个对象之间呼应关系的条件，空白的留取与对象的运动有关，画面上的空白与实物所占的面积大小，还要合乎一定的比例关系。

2. 画面的均衡

强调一种庄重、肃穆的气氛时，要求画面的均衡平稳，甚至有意地采取对称式的均衡，从四平八稳的对称、均衡中显示出一种古朴庄重的关系。在一些强调幽雅、恬静、柔媚的抒情性大远景风光以及生动活泼的人物、情节画面中，要求有变化的均衡，画面应有疏密、虚实，但整体要求是均衡的。此外还可以在均衡中造成某种动荡感，像受到外界冲击一样，利用不均衡的变格形式来深刻地表达主题。

3. 各种构图方式

三分法、九宫格法、对称、框式、圆形、三角形、L 形、曲线、黄金分割等等。

构图方式

第二节 机位与视角

机位是摄影的运动调节，是导演的电影风格，机位直接决定了视角，视角是对事物的一种看法。

——作者语

一、什么是机位

"机位"是电影、电视创作者以及摄影师拍摄某物体时，摄影机摆放的位置。机位是影片导演风格中最为重要的语言形式，机位的运用是电影的叙事形式，机位的变化是电影的镜头组合形式，机位的变化规律就是影片的视觉规律。

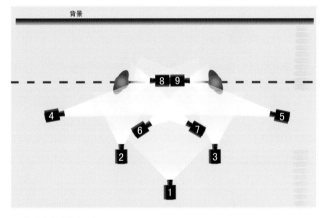

典型的九个机位图

典型的九个机位布局，是镜头叙事的基本规律和基本叙事方式。这九个机位布局，是一场戏完整叙述的机位布局和镜头组合，在剪辑过程中，可以随心所欲地使用各机位的镜头来叙事。

二、机位的意义

1. 机位就是视点。决定我们从一个什么样的角度看到影片叙事的发展。

2. 机位就是构图。由于机位的位置不同，会产生不同的画面效果和构图效果。

3. 机位就是调度。每一个机位反映了导演在空间上和调度上是如何完成电影叙事的。

4. 机位体现了导演的叙事方式。有的导演在镜头的转换中，镜头变化的幅度比较小，有的导演在镜头的转换中，镜头变化的幅度比较大。有的导演机位变化比较有规律，有的导演则表现出更大的随意性。

三、什么是视角

拍摄视角：包括拍摄高度、拍摄方向和拍摄距离。

1. 拍摄高度分为平拍、俯拍和仰拍三种。

2. 拍摄方向分为正面角度、侧面角度、斜侧角度、背面角度等。

3. 拍摄距离是决定景别的元素之一。

以上统称几何角度。还有心理角度、主观角度、客观角度和主客角度。在拍摄现场选择和确定拍摄角度是摄影师的重点工作，不同的角度可以得到不同的造型效果，具有不同的表现功能。角度可以纪实再现或夸张表现，如大俯、大仰，有特殊的表现意义。

四、视角类型

1. 平视

摄影机与被摄对象处于同一水平线的一种拍摄角度。平摄一般可以分为正面、侧面、斜面、背面四种。

正面拍摄，镜头光轴与被摄主体视平线（或中心点）一致，构成正面拍摄。正面拍摄的镜头优点是：画面显得端庄、正规，构图具有对称美。用来拍摄气势宏伟的建筑物，给人以正面全貌的印象；拍摄人物，能比较真实地反映人物的正面形象。其缺点是：立体感差，因此常常借助场面调度，增加画面的纵深感。

侧面拍摄，与被摄主体视平线成直角的方向拍摄，叫侧面拍摄。侧拍分为左侧和右侧，显得活泼、自然。侧拍的特点是有利于勾勒对象的侧面轮廓。

斜面拍摄，介于正面、侧面之间的拍摄角度为斜面拍摄。斜拍能够在一个画面内同时表现对象的两个侧面，给人以鲜明的立体感。斜拍是影视摄影中最常见的拍摄角度。

背面拍摄，在被摄主体背对镜头的方向拍摄。给人以神秘、含蓄、丰富的想象力。也经常作为前景反打拍摄。

2. 仰视

摄影机从低处向上拍摄。仰摄适于拍摄高处的景物，能够使景物显得更加高大雄伟。用它代表影视人物的视线，有时可以表示对象之间的高低位置。由于透视关系，仰摄使画面中水平线降低，前景和后景中的物体在高度上的对比发生变化，使处于前景的物体被突出、被夸大，从而获得特殊的艺术效果。影视摄影中常用仰拍镜头，表示人们对英雄人物的歌颂，或对某种对象的敬畏。

仰拍的角度近似垂直，叫做大仰。一般表示人物的视点，以表现其晕眩、昏厥等精神状态。

3. 俯视

与仰拍相反，摄影机由高处向下拍摄，给人以低头俯视的感觉。俯拍镜头视野开阔，用来表

现浩大的场景，有其独到之处。

从高角度拍摄，画面中的水平线升高，周围环境得到较充分的表现，而处于前景的物体投影在背景上，人物被压近地面，变得矮小而压抑。用俯拍镜头表现人物的渺小或展示人物的卑劣行径，在影视中较为常见。

4. 鸟瞰

鸟瞰镜头是指摄影机直接从上空拍摄的镜头。由于我们平时很少从这个角度俯看世界，对所拍景物会觉得抽象和难以辨认。这种角度具有极强的表现力和形式感，从鸟瞰角度拍摄能使观众如翱翔于场景之上，像全能的上帝一样，俯视一切，画面中的人物犹如蚁群，显得十分渺小。

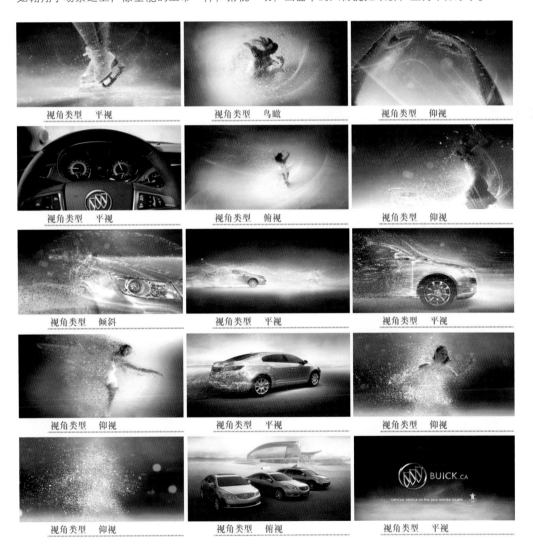

5.倾斜

　　倾斜角度是指拍摄时故意将摄影机不放在平面上而倾斜摆放。经常表现例如醉汉的主观镜头。使观众产生一种紧张不安、风雨欲来的心理。在拍摄暴力、冲撞的场面中，倾斜角度是有效的，因为符合观众的视觉要求。

思考练习：

　　　　1）什么是构图？构图的目的是什么？

　　　　2）什么是机位？机位的意义是什么？

　　　　3）什么是视角？视角的类型有哪几种？

第三章 摄影照明

光，根据艺术创作的要求，
呈现被摄对象的质感、形
状、影调、色彩、体积、
空间以及真实感等艺术效
果。光又具有构图作用，
突出主体、表现形式、平
衡画面的构图。光也能强
化、削弱甚至消除被摄体
的表现。

第一节 光源种类

光是摄影的灵魂，光是摄影的造型，光是一切物体的本源，摄影借助于光的作用，记录物体的直观现象。

——作者语

一、按光源分类

1. 自然光源：太阳光、闪电、月亮、星星、萤火虫、烛灯等。

2. 人造光源：白炽灯、卤钨灯、金属卤钨灯、荧光灯、发光二极光、陶瓷灯等。

3. 混合光：以自然光为主体，人工光为补光；以人工光为主体，自然光为辅助。

二、按光造型分类

1. 主光：又称塑型光，是用以塑造人物形象和环境的主要光源。

主光源是环境的主要光源，正面光、侧面光、侧逆光、逆光、顶光和脚光都可以作主光。主光对画面影调、色调和气氛起决定作用。主光又是曝光的依据。在外景的拍摄中太阳直射光即为主光。阴天时天空光即为主光。主光对被摄对象的立体形状、空间形态、质地的表现起决定作用。内景中透过窗户的光即为主光。主光的特点有明确的方向性，能显示光源的性质，如主光是直射光，将产生明显的投影。主光的亮度仅次于轮廓光。

主光作为环境唯一照明时，往往光比过大，不能很好地完成造型任务，因此要在副光的配合下加以运用。但有时为追求特殊光效，不加副光，可以造成剪影效果。

2. 副光：又称辅助光，是补充主光照明的光源。

用于照明被摄对象的阴影部分，使对象亮度得到平衡，以帮助主光造型。副光一般用散射光，副光照明不能形成投影。

如在外景拍摄，太阳光是主光，天空光和地面反射光就是副光。

在室内拍摄，门窗投入的光线是主光，墙壁、天花板、家具等反射光即为副光。

主光和副光的亮度比叫做光比。

晴天太阳光和天空光光比太大，在拍摄人物近景特写时经常使用人工光进行辅助，以形成合

适的光比。光比是形成影调反差的主要因素。

在影视照明中，一般是先确定主光之后，再调整副光。其运用原则是不能亮于或等于主光。副光照明的阴影部分应保持阴影的性质，并使暗部有一定层次。

3. 轮廓光：是相对摄影机方向照射的光线，是逆光效果。轮廓光起勾画被摄对象轮廓的作用。当主体和背景影调重叠的情况下，如主体和背景都是暗的，轮廓光起分离主体和背景的作用。在人工光照明中，轮廓光经常和主光、副光配合使用，使画面影调层次富于变化，增加画面形式美感。

4. 环境光：环境光是对剧中人物生活环境照明的光线。多指内景和实景的人工光线而言，是天片光、后景光、前景光以及大型的陈设道具光的总和。环境光的处理是对美术提供的环境进行再创作。

其主要作用是营造环境光线效果，比如阴、晴、日、夜、黄昏、黎明等；表现故事发生的时间、地点、季节；烘托主体、突出主体，不使主体湮没在背景之中；营造环境气氛。

5. 修饰光：又称装饰光，指修饰被摄对象某一细部的光线。例如人物的服装、眼神、头发、面部细部以及用于场景某一细部的光线。用修饰光的目的是美化被摄对象。

以上五种光，即主、副、轮廓、环境和修饰光是电影摄影中常用的五种光线。

三、光的特质

1. 硬光：直射光为硬光，点状光源——聚光灯、直射光（早晚阳光）发出的光为硬光，硬光照射的物体明暗对比强烈，反差大，并产生明显的投影。可表现质感强烈的物体。

2. 软光：散射光为软光，大面积光源——漫散射灯、散射光（薄云遮日、乌云密布、室内自然光）发出的光为软光。天空光、环境反射光以及带柔光玻璃、柔光布等照射的灯光均属软光，软光是散射光，受光面与背光面过渡柔和，没有明显的投影。因此对被摄对象的形体、轮廓、起伏表现不够鲜明。

这种光线柔和，可减弱对象粗糙不平的质感，使其柔化。用于拍摄唯美的人物，老的显得年轻些，年轻的显得漂亮些。

对光线软、硬性质的选择，对勾画对象的形状、体积、质地、轮廓等外部特征具有重要意义。

四、光位

根据摄影机、被摄体和光源三者所处的方位，以摄影机位置和光源位置形成的一定角度，会产生不同的光线效果。

光位的七种基本效果：

1. 顺光

顺光照明亦称平光照明，是指光源和摄像机镜头基本在同一高度并和摄像机光轴同向的照明。顺光照明的特点是光线亮度大，产生的阴影面积小，但在它的照射下，景物透视感差，反差平淡，缺乏层次感、立体感。

2. 前侧光

前侧光亦称顺侧光，是指光源和摄像机光轴成 45° 左右的光线照明，是摄影、摄像常用的主光形式。前侧光的特点是被摄体的面部和身上大部分受光，产生的亮光面大，形成较明亮的影调；被摄体的小部分不受光而产生阴影，表现出被摄者的明暗分布和立体形态。这种采光方法是拍摄人物常用的一种光线。

3. 侧光

侧光也称正侧光，指光源方向和摄像机光轴成 90° 的照明形式。它的特点是被摄体面部和身体部位的立体感最强，有利于表现被摄体面部和身体运动的起伏状态。由于侧光照明使被摄体面部和身体的阴影面积增大，整个画面的影调不像顺光和前侧光那样明快，但影像的调子并不沉重。

4. 侧逆光

侧逆光又称后侧光、反侧光，是指光源方向和摄像机光轴成 130° 左右的照明形式。侧逆光的特点是被摄者面部和身体的受光面只占小部分，阴影面占大部分，所以影调显得比较沉重。侧逆光照明被摄体的一侧有一条状的亮斑，具有明少暗多的照明效果。把握好光比能很好地表现被摄对象的立体感，层次丰富。具有很强空间感，画面调子丰富，生动活泼。

5. 逆光

是指光源方向基本上对着摄像机的照明称逆光照明。逆光照明看不到对象的受光面，只能看到对象的亮轮廓，所以也称为轮廓光。逆光可以达到某种不同寻常的视觉效果，如逆光拍摄的手法尤其擅长锐利鲜明地展现物体的轮廓。

6. 顶光

来自被摄对象顶部的照明，称顶光照明。顶光照明景物水平面亮于垂直面。人物在这种光线下，其头顶、前额、鼻头很亮，下眼窝、两腮和鼻子下面完全处于阴影之中，造成一种反常奇特的形态。顶光具有很强的戏剧性，四周压暗，突出局部，营造焦点效果。人物在顶光下内部运动，产生多种光效。

7. 底光

也叫脚光，光源低于人的头部，由下往上照明人物。拍摄商业产品、器皿时，往往用底光照明，产生晶莹剔透的效果。

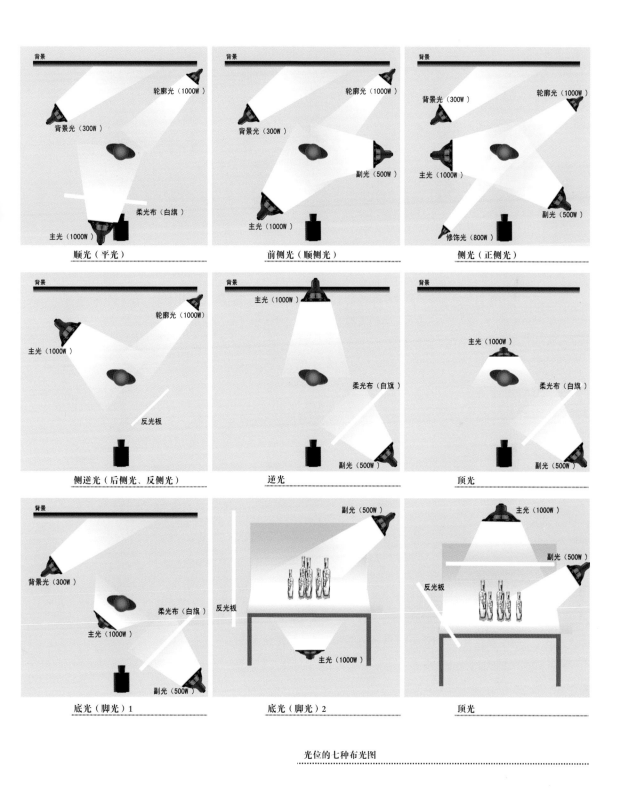

顺光（平光）

前侧光（顺侧光）

侧光（正侧光）

侧逆光（后侧光、反侧光）

逆光

顶光

底光（脚光）1

底光（脚光）2

顶光

光位的七种布光图

第二节 光源色温

任何光源都是光谱成分不同的波长，都具有不同的色温值。我们利用色温改变摄影光源的色彩表现。

——作者语

一、色温定义

当某一光源所发出光的光谱分布与不反光、不透光、完全吸收光的绝对黑体在某一温度辐射出的光谱分布相同时，我们就把绝对黑体的温度称之为这一光源的色温。通俗地说，色温即辐射光的颜色温度。计量单位为 K（凯尔文）。

二、色温特征

低色温光源的特征在能量分布中，红辐射相对说要多些，通常称为"暖光"；色温提高后，能量分布集中，蓝辐射的比例增加，通常称为"冷光"。与人眼视觉一致的色温为中午阳光 5600K。

常见光源的色温：烛光 1930K、钨丝灯 2600–2900K、新闻灯 3200K、高色温镝灯 5600K、日光灯 6000–7000K、日出或日落 2800–4200K、没有太阳的昼光 4500–4800K、中午阳光 5400–5600K、室内漫射阳光 5500–6000K、阴沉天空 6800–7500K、烟雾弥漫的天空 8000K、蔚蓝天空 10000–20000K。

三、改变色温的方法

人眼对不同色温的光有不同的色感，光源的色温越高，越偏蓝色；色温越低，越偏红色。冷光源色温高，但本身的温度并不高，光源的色温和光源的物理温度无关。在胶片摄影中，可以利用不同类型的滤色镜改变色温；在数字摄影中，不仅可以用滤色镜改变色温，也可以调整白平衡改变色温。

1. 滤色镜（片、纸）

钨丝灯的色温是 3200K，在镜头前加雷登 80A（蓝色）滤色镜，光源色温就升到 5600K，或

色温：3200K　　　　　　　色温：5600K　　　　　　　色温：8000K

不同色温光源所形成的效果

者在灯头前加一层蓝色透明滤纸后，投射出来的光的色彩成分变了，蓝光多了，红绿光被蓝纸吸收了，但灯的温度并没有变化；色温8000K的光源（蓝色），在镜头前加雷登85B（橙色）滤色镜，光源色温就降到5600K，或者在灯头前加一层橙色透明滤纸后，投射出来的光的色彩成分变了，蓝紫光被橙色滤纸吸收了，形成人眼所见的正常色彩。

2. 白平衡调节：摄影机有调节白平衡的功能，当白平衡功能键（WB）处于白平衡状态时，摄影机对准白色物体拍摄，在彩色监视器上显示的图像应该是纯白的，不偏向任何其他颜色。白平衡调整方法有自动白平衡和手动白平衡。

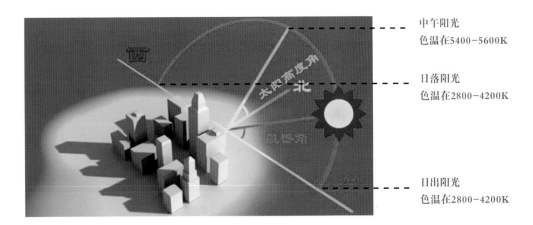

中午阳光
色温在5400－5600K

日落阳光
色温在2800－4200K

日出阳光
色温在2800－4200K

太阳光在一天中光线的色温变化

第三节 照明器材

照明是摄影造型的具体手段。掌握照明器材，可以自如地设计、表现物体的艺术造型。

——作者语

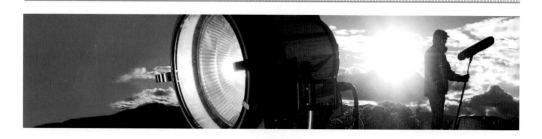

一、照明灯具

1.按色温分类：

高色温灯（日光型）：色温在5600K的灯，如砥灯、HMI（高压放电灯）、陶瓷灯等。低色温灯（灯光型）：色温在3200K的灯，如卤素灯、钨丝灯等。

2.按质感分类：

有聚光灯、泛光灯等。

二、照明附件

灯架、镇流器、魔术推、黑旗、柔光布、柔光箱、白旗、反光板等。

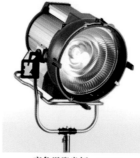

高色温聚光灯 5600K

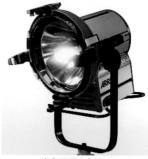

高色温聚光灯 5600K

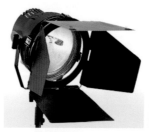

低色温聚光灯 3200K

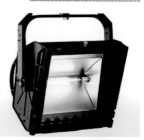

低色温泛光灯 3200K

高色温泛光灯 5600K

低色温泛光灯 3200K

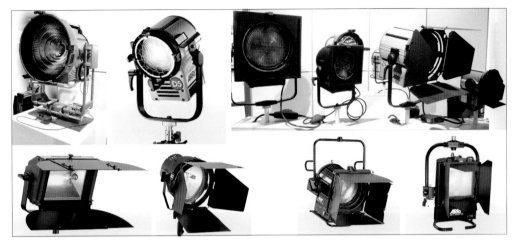

各款高色温照明灯/低色温照明灯

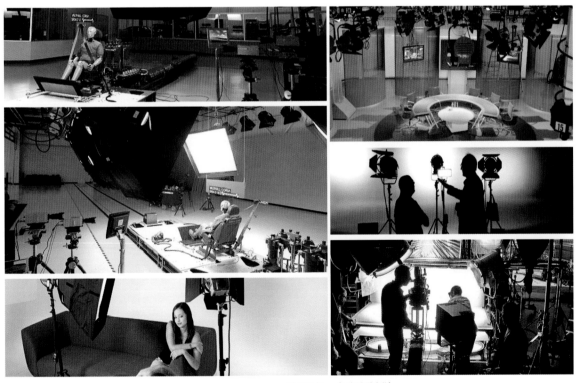

拍摄现场　各种照明光源

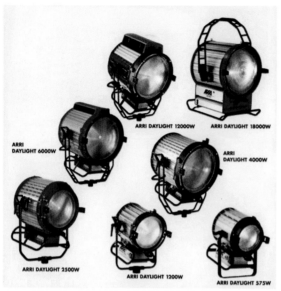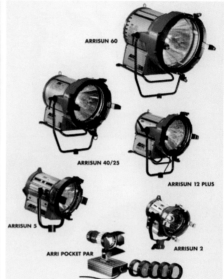

ARRI 照明灯光

思考练习：

1) 什么是硬光? 什么是软光?

2) 有哪几种造型光? 它们的特点是什么?

3) 有哪几种光位? 各种光位的特点是什么?

4) 什么是色温? 色温用什么表示? 与人眼相符的正常色温是多少?

5) 调节色温的方法是什么?

6) 什么是高色温灯? 什么是低色温灯?

第四章 # 摄影运动

运动是电影语言的基本
形式，是视听艺术的核
心。电影运动主要有内部
运动和外部运动，以及两
者结合的复合运动。

第一节　外部运动

电影是一定时间内的运动。运动是现代电影的基本手段。外部运动是摄影的造型表达。

——作者语

一、运动构成

1.内部运动：是人物在空间中的位移，是场面的调度，主要是人物的形体动作变化。

2.外部运动：主要是摄影机的运动，也是剪接切换。摄影机运动产生视觉的变化和形态的变化。外部运动是导演的主观处理，也是影片的处理风格。

3.复合运动：以内部运动和外部运动的人物与摄影机相互结合的综合调度。

二、运动的作用

1.使影片形成一种"动"的美感。摄影机的推、拉、摇、移、跟，使画面富于变化，避免了呆板和僵化。

2.增加了影片的真实感。自然界万物，特别是人，主要是以动的形式存在。所以摄影机的运动使电影更接近生活中的自然形态。

3."运动"能造成强烈的"视觉刺激"，它是商业片的一种重要表现手段，满足观众的感官欲望，有些类型片就是建立在运动元素的基础之上的，如武打片、警匪片、灾难片等等。

4.摄影机的运动是实现"长镜头效果"的重要手段。而长镜头效果又可以使影片具有纪实主义作品的美学特征和艺术魅力。

三、外部运动形式

外部运动包括摄影机运动和剪辑切换，摄影机运动主要有静止拍摄、推、拉、摇、移、跟、升降等七大形式。

1. 静止拍摄

也叫固定镜头，是运动的特殊形式。也是一个镜头运动前的铺垫和运动后的延续"起幅（停3

《英雄》运动镜头

秒）—运动—落幅（停3秒）"。一般静止拍摄时，画面同时进行内部运动，以外部不动来衬托内部的变化。

2. 推镜头

有两种情况：A. 摄影机沿光轴方向向前移动；B. 采取变焦距镜头，从短焦距调推至长焦距。这两者的景别都在变化，变焦距推往往带有强调的成分，主要特征是主观性；摄影机向前移动，主要特征则是客观性。

①把观众带入故事环境，造成一种生理和心理的接近，一种渗透和融入。

②把被摄主体（人或者物）从众多的被摄对象中突出出来。

③突出人物身体某部位的表演，如脸、手、眼睛等。是一种空间局部的强调和强制。

④强调、夸张某一被摄物体的局部。是一种主观叙事的暗示。

⑤代表剧中人物的主观视线。表现人物的内心感受。

⑥是场景风格的处理方式。

3. 拉镜头

有两种情况：A. 摄影机沿光轴方向向后移动；B. 采取变焦距镜头，从长焦距调至短焦距。

两者的区别是变焦距镜头往往具有主观性，带有强调的成分。摄影机后退则具有客观性。

①作为结论，是一场戏的结束或者全片的结尾。

②画面从纪实向写意过渡；景别从近到远，是展示性变化过程。表现被摄主体与它所处环境的关系；背景范围不断加大，背景从虚到实，被摄主体从单一到多元。

③是一个视点的暗示，是一种从生理到心理的远离。表现孤独感、痛苦感、无能为力感和死亡感。

④表现在空间中远离；空间越来越具体，透视越来越明显。

⑤人物表演从表演向形体转变。

4. 摇镜头

摄影机机位是固定的，只有机身作上下、左右的运动。摇镜头特别符合人眼生理特征和视线关系。要根据被摄主体运动的方向和速度，下意识地控制摄影机的运动。

①介绍环境。纪实性非常明显。

②从一个被摄主体转向另一个被摄主体。

③主体动才摇，表现人物的运动。

④代表剧中人物的主观视线、主人公的寻找或转移。

⑤表现剧中人物的内心感受。

5. 移镜头

摄影机在预定线路上沿水平方向作移动，改变机位的视点。主要有横移、纵移、斜移等方式。用横移一定要交代结果。横移在于线路与人物的关系，是表现前景的最佳形式。有两种情况：A. 人不动，摄影机动；B. 人和摄影机都动。

移可以产生方向、透视、光线、背景的变化，以及机位视点和主体的变化。

6. 跟镜头

摄影机跟随被摄主体一起运动。

①摄影机的运动速度与被摄主体的运动速度一致。

②被摄主体在画面构图中的位置基本不变。

③画面构图的景别不变。

7. 升降镜头

用升降机或升降车、升降臂等机械工具作运动。升降镜头完全是主观的视点变化和视点改变，包括升镜头和降镜头，带有强制性的主观意图和形式感的变化。

①升镜头是从客观到主观的视线转移，有结束的感觉，升得越高，形式感越强，越写意。

②降镜头是从主观到客观的视线转移，有开始的感觉。从写意到纪实的转变。

③升降带来角度、背景、影调、色彩、地平线、光线的变化。

④升降过程产生多元运动的变化。升降中加横、移、摇等。

⑤运动变化越简单，画面效果越明显。

第二节 运动技巧

> 运动技巧是一部影片的风格，又是影片的叙事形式。能呈现导演、摄影的主观意图。
>
> ——作者语

运动技巧，指的是摄影机的运动方式。运动方式是由主创人员根据影片主题、风格，以及人物、空间、情境的特征而主观设计的运动形式。

一、变焦点

1. 前景清晰、背景模糊变焦至前景模糊、背景清晰。

2. 主体清晰、陪体模糊变焦至主体模糊、陪体清晰。

3. 画面清晰变焦至画面模糊。

4. 画面模糊变焦至画面清晰。

二、摇晃

1. 手持摄影机，造成摇晃效果，如《有话好好说》、《苏州河》等。

2. 利用器械机震，造成抖动效果，如《拯救大兵瑞恩》。

三、变速

1. 高速摄影：也叫升格、慢动作，画面效果比现实的正常状态慢，减缓了运动物体的运动速度。是时间的扩展放大，强调某一动作，充分舒展每一个动作细节，把平时不易被人们所觉察的细微之处清楚地呈现出来，把日常生活中人们司空见惯的事物表现得出奇制胜，不同寻常。例如，表现溪流瀑布宛若白色的绸缎飞舞飘动，表现腾空跳跃动作显得轻捷、洒脱。表现人物追逐、液体飞溅等，别有一番情趣和艺术韵味。

2. 低速摄影：也叫降格、快动作，画面效果是比现实的正常状态要快，是时间的瞬间缩小，强调时空性。低速摄影形成的快动作压缩了物体的运动空间，加快了运动节奏。常采用低速摄影

摄影运动技巧

的创作手法加快汽车、轮船、飞机的运行速度，再现艺术的真实。

3. 逐格摄影：是运用摄影机逐个画面拍摄，每幅画面相隔的时间可根据需要而规定，短则一秒钟到几十秒钟，多则几分钟到几个小时不等，把长时间内逐渐发展变化的景物和运动过程采用抽样选点的方式，完整地记录下来，当以每秒 24 格或 25 帧的速率将一幅幅画面连续放映出来时，景物的渐变过程被高度浓缩，呈现出明显的变化态势和较强的动感。表现日出，太阳在顷刻之间就跃出了地平线。表现植物生态的变化，不论是种子发芽，还是鲜花开放，都能在短短几秒钟内再现景物发展变化的全过程。

4. 停机再拍：是固定摄像机的机位、机身和镜头的景别，开机拍摄一段画面后停机，对被摄景物进行位置的调整或数量的增减，然后再开机拍摄，如此循环往复，最后的画面效果是景物一件件逐一呈现或逐一消失，也可以表现一个物体在画面上循着一定的路线移位，物件出现、消失或移位的速度取决于编辑时镜头的长短。

四、运动器材

1. 移动器材：直轨、弯轨、移动车。

2. 升降器材：自动升降台、摇臂、大炮。

3. 减震器材：斯坦尼康、沙袋。

4. 航拍：直升机航拍、热气球航拍。

5. 水下摄影：摄影师携带有防护罩的摄影机和潜水装备，潜入水中直接拍摄。

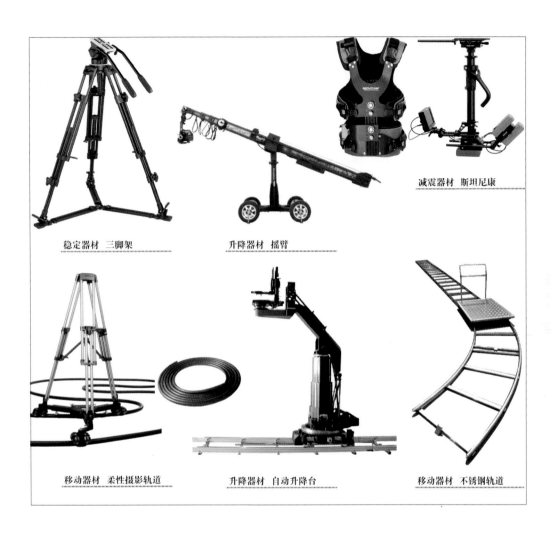

稳定器材　三脚架

升降器材　摇臂

减震器材　斯坦尼康

移动器材　柔性摄影轨道

升降器材　自动升降台

移动器材　不锈钢轨道

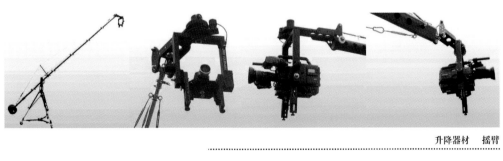

升降器材　摇臂

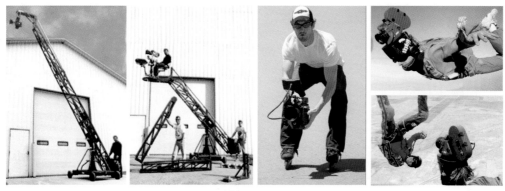

摄影运动器材

第五章　# 电影声音

声音是电影视听语言的基本元素之一。它使电影从纯视觉的媒介变为视听结合的媒介，使得过去在无声电影中通过视觉因素表现出来的单一叙事，变为通过视觉和听觉因素表现出来的综合视听叙事。

第一节 声音特性与录音

声音的特性无处不在，但需要录音技术的再现。电影的声音就是自然与生活的完美结合。

——作者语

一、声源构成

1.人声：由语言（如对白、旁白、独白等）构成的具有理性内容的声音。

2.音响：运用音响组织情节、营造气氛和渲染情绪，运用音响扩展画外空间、开掘意境，运用音响褒贬事物。

3.音乐：运用音乐协调节奏，渲染情绪和营造氛围，传达主题。

二、声音功能

电影声音具有传达画面的叙事信息和刻画人物性格，推进事件或故事的发展以及描绘环境、气氛、时代、地方色彩的功能。特色声音：寂静，或一种平和稳定的抒情气氛，造成紧张、不可预知的气氛；噪声，为了特殊的需要，运用噪声表达一种情绪，营造特殊的环境气氛。

三、声音与画面的匹配

1.声画对应：有什么画面，就有什么声音。

2.声画分立：声音与画面分别叙述，两者不形成明显冲突。

3.声画对比：声音和画面在意义和情绪上形成强烈反差。

四、声音质感

影片所传达出的声音要具备以下质感：

1.声音空间感，主要包括影片空间的声音环境感、远近感和方位感。

2.声音运动感，是声源的移动速度。

3.声音平衡感，一部影片的人声、音响、音乐等音色、音量等要保持均衡。

五、录音种类

电影录音的方式有机械录音、光学录音、磁性录音、数字录音等几种。

六、录音原理

1.光电效应原理——光学录音：把传声器所拾到的声音通过光—电调幅器把声音的模拟电信号转换成声音的模拟光信号，并利用胶片对不同曝光量产生不同感光密度的特性，把声音记录下来。对经过录音的胶片进行显影、定影、冲洗加工之后，就能显示出感光密度不同或感光宽度不同的光学声带。

2.电磁感应原理——磁性录音：录音时也是先将声音信号转换为电信号，再利用录音磁头将随着声波变化的电信号转换为磁信号。当涂有磁性材料的磁带经过录音磁头时，磁头产生强弱变化的磁信号，将磁带上的磁性材料磁化，从而形成磁性声带。

3.脉冲编码调制原理——数字录音：电信号可以分为模拟信号和数字信号两类。一般的录音法所记录的是模拟信号。数字录音先将模拟信号通过编码器转换为脉冲编码信号，然后再用调频方法记录在数字磁带或者数字存储卡上。数字录音是目前使用最为普遍的手段。

声音拾取示意图

第二节　录音设备

录音设备是声音还原的再现手段。熟练掌握基本的录音设备，可以更好地创造声音。

——作者语

一、录音机

录音机是录制声源系统的器械。主要分为:

1.独立录放机:不依附于其他设备的独立录放机。

①磁带录放机;②光盘录放机;③硬盘录放机。

2.摄像机录音系统:依附于摄像机内置的录音系统。

二、传声器

传声器通常叫话筒、麦克风,把声音转换成电信号的换能器。通过声波作用到电声元件上,产生电压,再转为电能。性能指标主要有频宽、信噪比、指向性、灵敏度、输出阻抗、最大允许声压级等。

1.电容式话筒:电容、话筒的灵敏度高,频率响应好、宽广平直,输出电压高、非线性畸变小、瞬态响应好等。

①单向性话筒;②全向性话筒。

2.电动式话筒:电动式话筒噪电平音低,无需馈送电源,使用简便,性能稳定可靠。

三、调音台

又称调音控制台,它将多路输入信号进行放大、混合、分配,并具有音质修饰、音响效果加工等功能,使录音师可以根据影视节目的不同需要对声音进行不同的处理。电平调整,即把强弱不同的声音信号电平调到适宜的位置。主要通过频率均衡对不同的声音进行音色修饰处理。信号分配,即把来自不同方向的信号重新分配到新的位置中去。信号处理,即把需要进一步深加工处理的信号送到调音台外部的信号处理设备去。信号监测,即把所处理的声音传送到扬声器和监听设备中去。

调音台分为模拟式调音台和数字式调音台。

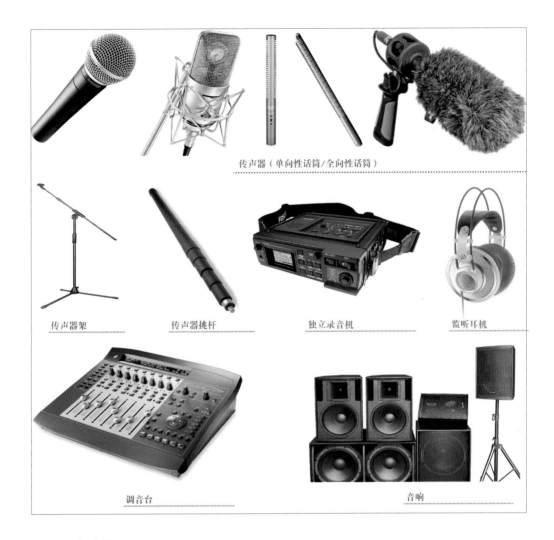

传声器（单向性话筒/全向性话筒）

传声器架　　　传声器挑杆　　　独立录音机　　　监听耳机

调音台　　　音响

四、录音附件

1.传声器架（挑杆），是用来支撑和固定传声器的一种支架。传声器挑杆是用来在同期录音时支撑和固定传声器的一种支架，跟随演员的位置移动而运动，以最佳拾音位置来拾取拍摄时的各种声音。

2.减震器，减掉从地面、桌面或手上传来的各种震动噪声的器械。

3.防风罩，防止风声和说话时的喷口声对传声器干扰的装置。常见防风罩主要有两种：海绵防风罩和塑料防风罩。塑料防风罩还可再加上毛皮防风外衣，则可抗8级左右的大风天气。

第三节 录音技巧

录音技巧是声音完美再现的最终手段。熟练的录音技巧和对声音的敏感度是声音创作的前提条件。

——作者语

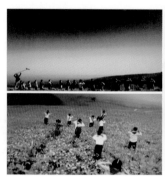

声音拾取技巧

一、同期录音

指在摄影机进行拍摄的同时用传声器（话筒）拾取声音。具有声音与画面的同一时间和空间感，保证最为真实地再现表演时的真情实感。

1.同期录音的声源：人物对白、自然音响、环境噪音。

2.同期录音的原则：①语言声音优先音响声音；②画内声音优先画外声音；③声画景别相一致 所录声音与画面景别相一致）；④话筒与摄影机位保持同一轴线。

3.同期录音的技巧：

①了解后期剪辑技巧与流程，避免后期声音无法衔接。

②避免现场的干扰声音。

③指向性话筒最大限度（话筒不要穿帮）接近声源（人物台词）。同时话筒指向应对准声源。

④解决好防风问题，使用防风罩。

⑤话筒应跟随摄影机与声源的运动，避免运动中的话筒防震。

⑥保持电平的平衡性，避免录音质量的线性失真或者电平能量压缩。

⑦条件许可，采用分轨多话筒录音法。

⑧使用无线麦克时，避免频率干扰，导致出现干扰声。

⑨与摄影、灯光的配合问题，避免穿帮、投影等。

二、非同期录音

是在拍片的现场，在摄影机没有拍摄时，拾取声音素材，以供后期的混音使用。

1. 非同期录音的声源：环境音与噪音、混响采样工作、叙事空间的音乐等。

2. 非同期录音的目的：环境音与噪音录取是为了后期混音时对各种声音的比例进行有机地调整。

3. 非同期录音的技巧：混响采样是利用 rta 分析器（实时分析仪）对环境的空间特点进行采样，以供后期制作 ADR（录音棚对白录音系统）、声音效果声，以及影片剪辑所需叙事的空间声音使用。同时补录演员对白（在现场声干扰特别大的情况下，如摄影机的运动轨道或发电机无法拉到远处等情况下），让演员在现场拍完以后，马上补录。这样虽然无法同步，但是可以保证声音的空间正确，而且演员情绪不会差太大。

思考练习：

　　1）声源都由哪几个方面构成？

　　2）声音质感包括什么？

　　3）有哪几类录音方式？各自的原理是什么？

　　4）什么叫传声器？特点指标是什么？

　　5）调音台的功能是什么？有哪几种？

　　6）什么叫同期录音？特点是什么？

　　7）什么叫非同期录音？特点是什么？

第四部分 短片制作

短片制作包含三个不同特点的阶段：第一阶段是剧本创作阶段，用形象化的文字写出故事创意，完成剧本。第二阶段是导演拍摄阶段，将文字视觉化，分解成一系列不同景别、不同角度的分镜头脚本。再按分镜头脚本把空间、人物、场景等叙事内容用摄像机记录下来。第三阶段是剪辑阶段，将素材按照运动规律合理、创造性地重新组接成完整的银幕形象。

上海世博会杭州馆 主题短片

第一章　筹备阶段

筹备阶段主要是编剧创作剧本，用文字描绘出未来影片视觉与听觉的形象蓝图，以及导演选择剧本，分析剧本、成立主创团队，导演构思、创作手法等的前期筹备。

第一节 短片概述

> 短片是视听艺术的精短创作。可以让观众在短时间内发出
> 内心的感叹。
>
> ——作者语

一、短片作用

1. 叙事性练习：利用视听语言，讲述完整的故事或者练习一个段落、情节、对话、动作等。为今后拍摄剧情长片、影视广告片、电视纪录片等打好视听叙事的基础。

2. 故事长片的浓缩版：在拍摄一部剧情长片前，先用短片的形式，浓缩剧情和时间长度，展示导演对剧情长片的把握和意图。它既是完整的剧情短片，又可延伸为故事长片。如万马才旦《草原》是一部 30 分钟的完整剧情短片，得到业界的首肯后，以《草原》为基础拍摄了剧情长片《静静的嘛呢石》。

二、短片种类

1. 剧情片

综合文学、戏剧、音乐、美术等诸艺术，以塑造人物为主，讲述反映社会生活、社会事件以及个人情感的故事，具有故事情节、戏剧矛盾，并由演员扮演人物的影片。

2. 纪录片

纪录片是以真实生活为创作素材，以真人真事为表现对象，并对其进行艺术的加工与展现，以展现现实为本质，并用社会真实性引发人们对个人、对社会思考的电影或电视艺术形式。纪录片的核心为真实。

3. 实验片

实验片是作者个人为了表达某种观念、思想、风格等，以尝试性、探索性的目的而拍摄的影片。

三、短片题材

1. 爱情题材：成年男女之间的情感影片。

《10分钟，年华老去》15位世界著名导演短片集

《10分钟，年华老去》短片集介绍：

时间，也许是电影的一个永恒命题，就像无论光影如何书写，总也避不开每秒24格胶片的真理。《10分钟，年华老去》分为"小号"与"大提琴"两篇。"小号"篇共有7部作品，导演分别是芬兰的考利斯马基、西班牙的维克多·艾里斯、德国的赫尔佐格与维文德斯、美国的吉姆·贾木许与斯派克·李以及中国的陈凯歌。而"大提琴"收入8部作品，导演则包括意大利的贝托鲁奇、法国的戈达尔与克莱尔·丹尼斯、德国的施隆多夫、捷克的门泽尔、匈牙利的伊斯特凡·萨博以及美国的迈克·菲吉斯与迈克·雷德福德。

2.战争题材：对抗性的，双方都要置对方于死地的影片。

3.儿童题材：关于未成年人的故事影片。

4.惊悚题材：以侦探、神秘事件、罪行、错综复杂的心理变态或精神分裂状态为题材的影片。

5.人物传记题材：是通过对典型人物的生平、生活、精神等领域进行系统描述、介绍的一种电影形式。

四、出口

1.影展，短片可以参加国际几百个电影节、电影展，如世界三大电影节戛纳电影节、威尼斯电影节、柏林电影节等都设置了短片单元。

2.交流，为某学术主题活动而公开的交流，朋友之间的相互观摩等。

3.收藏，私人收藏和艺术展馆收藏。

第二节 编剧

> 编剧的意义在于建立起"梦境"的形象性，是导演实现创造性思维和视
> 觉创意手法的前瞻选择。
>
> ——作者语

一、故事创意

1.创意目的：①以文学与艺术并重，追求个人艺术行为、个人观念和独立思想的文艺片。②以院线的票房收益为目的、迎合大众口味和欣赏水准的商业片，也叫类型片。

2.形象性内容:某些题材的内容具有视觉形象性,而有些题材内容是无法用视觉形象来表现的。如《资本论》，前苏联导演爱深斯坦花费 10 年精力，最终也无法实现，因为《资本论》不具备电影的视觉形象性。

①电影的视觉内容：有运动，如追赶、舞蹈、发生中的活动等；有感性的事物或正常条件下看不见的事物，如微小和巨大、转瞬即逝的事物、头脑中的盲点等；有戏剧性冲突的事物，如自然灾祸、战争暴行、恐怖与暴力行为、性放纵和死亡、情爱等；有现实的特殊形式，如幻觉等。

②非电影的视觉内容：有非感性的事物，如概念性的推理，抽象的思想、观念等；有心理和潜意识心理等；有静止的事件和无冲突的事物。

3.创意手段：①确定一个好的创意主题；②收集并组织用于突出拍摄创意及集中展现主题的必要细节；③将与主题无关并无助于将情节推向高潮的画面细节删去，用最直接、最简洁、最有冲击力的画面来表现主题。

4.创意思维：要注重题材的独特性、故事的趣味性、个人的思想观念性、观众的体验性、电影的本体性。最后用一句话概括创意的故事内容。

二、剧本

1.剧本是什么

剧本是电影制作的蓝本，是一种文学形式，是戏剧艺术、电影艺术创作的文本基础，编导与演员根据剧本进行演出。与剧本类似的词汇还包括脚本、剧作等等。它是以形象性文字为主，表

现叙事情节的文学样式。

2. 故事梗概

是电影文学剧本创作前的概要描述。电影剧作者在创作电影文学剧本之前，先选用自己掌握的生活素材中最能确切表现人物性格和展示主题的一系列事件，构造成一个有简略剧情内容的故事梗概，作为进一步编写电影文学剧本的依据。故事梗概包含主要人物、时间地点、情节发展和结局等。

3. 剧作

①确定故事主题，主题是作者在电影中通过各种材料、各种手段所表达的中心意思。它渗透、贯穿于电影的全部，体现着创作者的主要意图，以及他的一种理解、认识与评价。

②确定剧作结构，一般"开始、（纠葛）、发展、（高潮）、结局"是影片组织排列的方式和叙事组合的构造。影片的结构、框架，就是电影的风格。导演根据影片的主题、内容、人物塑造的需要，运用各种手段、方法，将各种要素合理、有机、完整地组成一个视听整体，达到艺术上的统一。

纵观世界各国剧情电影的样式，电影的叙事结构、电影的剧作结构及故事的结局等围绕四种基本模式展开：

A. 情理之中，预料之中；

B. 情理之外，预料之中；

C. 情理之中，预料之外；

D. 情理之外，预料之外。

③确定叙事方式，一般说来电影有两种叙事模式，一是情节剧模式，有尖锐复杂的矛盾冲突，讲究情节的大起大落，人物关系复杂，命运跌宕起伏，这是好莱坞类型电影的主要模式。二是写实模式，人物平淡无奇，围绕生活琐事，从琐事中展示引人入胜的人性本质，这是欧洲新浪潮、中国第六代电影的主要模式。

④故事创作的七个步骤：

A. 要发现新奇的、引人入胜的、独特视角的点子。

B. 确定点子后，设计戏剧化的人物。

C. 制定一个有关情节的规划，设计桥段、情节、场景，以及故事走向的结局。

D. 用减法，删去所有多余的、无关紧要的情节。

E. 设计故事的讲述方法、叙述结构，从什么情节入手进行全片叙事。

F. 在情节、人物性格，以及词语表达上应该尽量避免俗套。

G. 按照场景来写，将它们完全地形象化。

第三节 导演构思

> 导演构思是导演对影片创作的视觉风格、表现意境和视觉画面的整体把握。
>
> ——作者语

一、导演手段

1. 剧作手段，导演通过个人的生活阅历和对人性的理解，对剧本进行二度创作。这也是形成处理影片的思想方式，决定影片的概念及其感染观众的深度的过程。

2. 表演手段，导演必须选择一名性格与角色相适合的天然型的演员，还必须弄清演员是否已彻底理解了该影片的规定情境。导演必须鼓励演员以自己的性格来表现情境，也随时提醒演员，不放过任何过分夸张、过火的表演和有损于影片真实性的痕迹。

3. 镜头手段，导演通过镜头语言将剧本视听化的艺术设计。

4. 造型手段，导演通过摄影、灯光、美术等造型手段，使画面根据艺术创作的要求，达到或呈现影片的导演风格、视觉效果、导演意图和影片主题。

5. 声音手段，导演通过音响、音乐、对白等，使影片的画面与声音相互融合，共同叙事，展现导演思想和影片的风格、主题。

二、导演阐述

是导演构思的具体文字叙述。包含以下部分：

1. 主题思想——对剧本的立意、时代与背景、现实意义、美学追求等方面的阐述。

2. 风格样式——对未来影片风格样式的理解与把握，对各部门（摄、录、美、表、制等）具体要求和视听处理。

3. 人物分析——对剧中主要人物的角色、性格、场面调度、动作表现方式的分析、处理和具体要求。

4. 造型设计——对表演、摄影、美术、化妆、服装、道具等部门的创作构想和造型设计的要求。

5. 声音处理——对剧中音乐、录音、剪辑等各创作部门的处理和要求。

导演构思　分镜头画面

6. 影片节奏——对摄影、表演、剪辑等相关的影片节奏的处理。

7. 特效镜头——对需要做特技处理的部分提出要求，并画出故事版分镜头。

8. 分场设计——对剧本的分镜头脚本，按相同场景的戏进行分类。

三、选景（踩点、勘景）

1. 确定外景和内景，并搭建方案。

2. 按外景、内景调整、设计情节。

四、分镜头、故事版

1. 文字分镜头，是用视觉形象的表现方式实现导演的构思。具体要细化每个镜头的内容。

2. 故事版，画出主要场景的气氛图、主要镜头、特效镜头的故事版。

五、各执行部门以及准备工作

1. 摄影组对摄影器材、画面效果、技术含量进行试片工作，并配合导演组设计分镜头。

2. 美术组在开拍前要设计人物造型，为演员试妆，设计场景，制作布景、道具等，与导演、摄影部门配合，画出场景气氛图、分镜头故事版等。

3. 其他部门如制片组、录音组、特效组以及主要演员等，开始准备工作。

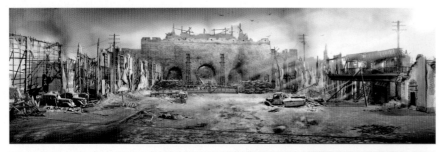

导演构思　场景气氛图

思考练习：

　　1）短片的分类、特点是什么？

　　2）什么是故事的创意内容？什么是故事创意的四大基本模式？什么是故事的十大创意步骤？

　　3）什么是导演构思？导演的基本手段是什么？

　　4）导演阐述包含哪几部分？

　　5）短片练习：写出10个故事梗概。选择一个故事梗概，完成分镜头剧本并画出主要的故事版分镜头。写出完整的导演阐述。做好前期准备（包括选择演员、摄影、美术、录音等工作人员，组建剧组），并根据剧本，选择外景、内景等。

第二章 拍摄阶段

根据剧本拍摄一系列影像和声音的素材。导演作为全剧组的核心人物，必须具备用视觉化的视听语言来叙述故事的能力，掌握具体画面的元素构成和视觉思维。各部门按照导演意图，相互配合，全力执行。

第一节　现场执行

> 现场执行是以导演为核心，所有剧组人员相互配合、协同创作能力的体现。
>
> ——作者语

一、导演的独立化

导演是整个剧组人员的核心人物。其一，对影片的把握，应具备独立的执行能力。其二，正确地判断和采纳别人意见，是优秀导演的基本素质。

二、导演的人性化

导演怎样领导全体剧组人员，除了具备专业的电影语言和艺术功力，更要有亲和力，关爱、鼓励各剧组人员。

三、导演的专业化

导演始终要把握影片风格、主题、画面、节奏等关系；尝试各种可能让演员体验角色、塑造人物；导演对镜头语言、场面调度的运用，应熟练、独特，符合自己的艺术构思。导演应具备不可预期的应变能力，如天气、场景、安全等方面，以及即兴创作。

现场拍摄　　导演与摄影师指导演员工作

电影《断背山》拍摄现场

好莱坞电影的拍摄现场

四、各执行部门的配合

1.制片组：制片主任带领制片组人员，安排好各部门人员的交通、住宿、伙食、劳务费等，统筹协调、合理安排拍摄进度。

2. 导演组：副导演、导演助理等检查拍摄现场的各项准备工作：化妆、服装、道具、烟火、演员等；负责安排和指导群众演员的表演与调度；在分组拍摄或导演不在场的时候按照导演的意图执行导演的工作。合理安排拍摄任务和顺序，发布近期通告或每日通告。

3. 演员组：主要演员根据剧本和通告内容，提前排练，熟悉、背诵台词，体验角色。

4.其他部门：摄影、美术、录音、制片等各部门的相互配合是顺利完成影片拍摄的基本条件。

第二节 拍摄流程

> 现场拍摄，必须要科学、合理地规划整体戏份，安排
> 戏份的拍摄顺序，以及每一场戏、每一个镜头。
>
> ——作者语

一、分场设计

1. 按剧情顺序分场设计拍摄，在各部门条件具备的情况下，完全按照剧本的叙事顺序来拍摄，导演的叙事思路很清晰，演员有逻辑性，但很耗费各部门的精力与财力。

2. 按时间季节分场设计拍摄，按春、夏、秋、冬四个季节来拍摄，特别适合剧情的季节跨度大的影片，冬天拍雪景，夏天拍海景等。但戏份的进度很慢。

3. 按场景地分场设计拍摄，先外景后内景，或者先内景后外景。

4. 按演员档期分场设计拍摄。

二、一天拍摄的顺序

按一天的时间拍摄：清晨 5 点到 8 点拍摄外景日出戏；8 点到 10 点拍摄外景实景戏；10 点到 16 点拍摄内景实景戏；16 点到 18 点拍摄外景日落戏；18 点到 21 点拍摄带密度的夜景戏；21 点到凌晨拍摄棚内戏。

三、一场戏拍摄的顺序

确定总机位，先大后小，先易后难。

1. 按景别大小来拍摄：

特别适合带人物的大场面戏，远景—全景—中景—近景—特写—空镜。

2. 按场面调度拍摄：

特别适合独特的场面调度戏，先拍摄技术含量高的调度戏份，再拍摄普通的调度戏份。

四、一个镜头的拍摄顺序

1. 确定机位和摄影机的运动轨迹—布光—演员走位—试拍—调整（演员与摄影的配合、场面调度调整）—正式开拍。

2. 导演喊"准备"（摄影开机、录音开机、演员准备）—场记打板—导演喊"开始"（摄影运动、演员表演两者相互配合）—导演喊"停"。

3. 摄影机从开机到关机：起幅停 3 秒—摄影运动、演员表演—落幅停 3 秒。

剧组现场拍摄——各部门的相互配合

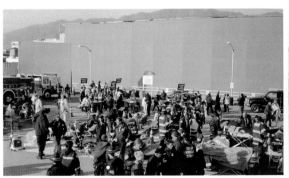
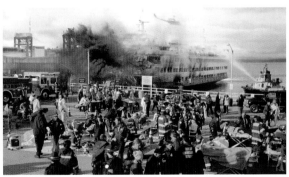

剧组现场拍摄——绿屏抠像、特效合成

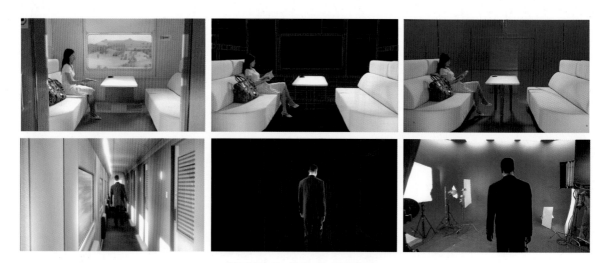

剧组现场拍摄—蓝屏抠像、特效合成

思考练习：

　　1）导演需要具备哪些能力?

　　2）写出分场设计，按场景拍摄。

　　3）回放素材，及时补拍镜头。

第三章　后期阶段

后期阶段主要是剪辑台
上的工作，将影像素材
和声音素材进行加工处
理后，创造性地把它们
组接成一部电影。剪辑
是电影艺术创作过程中
的最后一次再创作。

后期阶段

后期阶段主要是剪辑台上的工作，将影像素材和声音素材进行加工处理后，创造性地把它们组接成一部电影。剪辑是电影艺术创作过程中的最后一次再创作。

本书的最后一章"后期阶段"也就是学习《摄像基础》的第一步，重新回顾第一部分第二章"学习影视媒体的第一步——剪辑"。剪辑是电影呈现在银幕的最终"结果"，《摄像基础》始终围绕这"结果"而有目的地掌握摄像基础知识、摄影原理和制作过程，有目的地研究"结果"是怎么制作出来的。

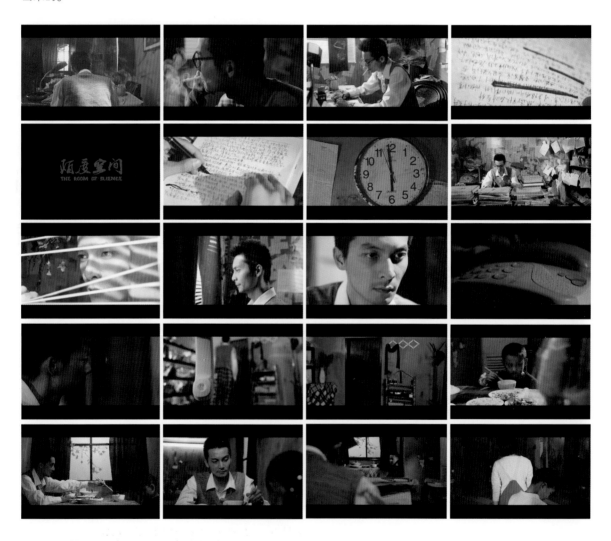

《陌度空间》讲述荒郊野外的老公寓里，一个精神分裂的作家与他的弟弟发生了不为人知的惊悚故事。该片灵异的故事、精致的画面、熟练的剪辑、异度的人格营造，表现了现代社会"人"具有双重精神身份或者是双重性格分裂时，无法主动性地改变现实，只能任其恶魔爆发的精神世界。

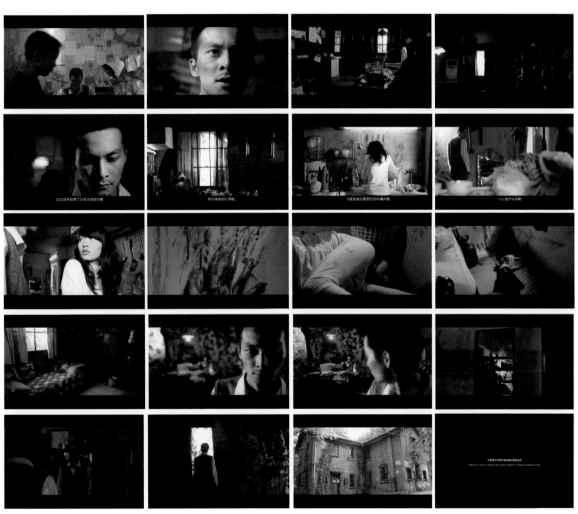

剧情短片《陌度空间》　导演 黄彬（中国美术学院）

上海世博会《乡村，让生活更向往》 天幕

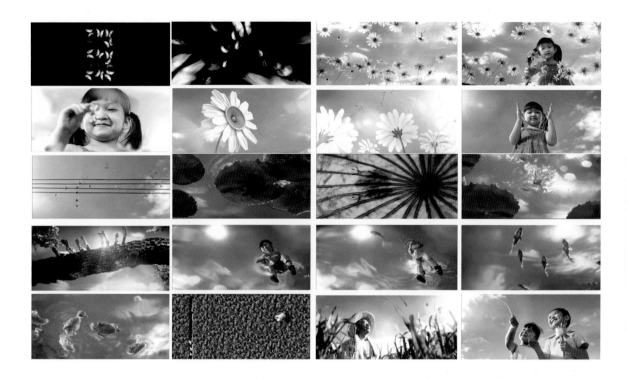

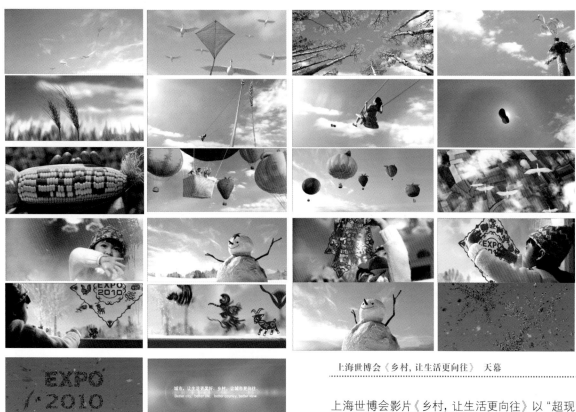

上海世博会《乡村，让生活更向往》 天幕

上海世博会影片《乡村，让生活更向往》以"超现实和意象化"的表现方式，营造一方和谐生态的未来乡村—诗意般的"世外桃源"和梦幻般的童话世界，展现"城市化的现代乡村，梦想中的宜居家园"的主题。

影片诠释一个意象化的中国乡村，建设"人与自然和谐共生"的新农村概念，滕头村是这一概念的创造者、实践者和引领者。影片用超现实的手法表现中国未来乡村创造性的希冀与梦想，而这一梦想却又不应过多地局限在某个地域化特征，因为这也是人类所共同期盼的和谐自然的新农村—"梦想中的家园"，突出滕头村的与众不同和人类精神。

此影片舍弃传统说明式的信息传达，突出唯美至极的形式感与视觉张力，为观众带来一场清新、自然、独特的视觉盛宴。

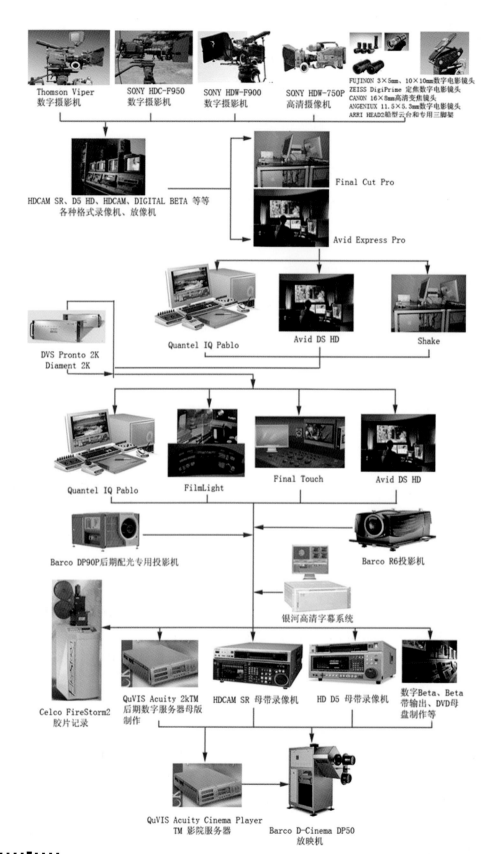

Thomson Viper
数字摄影机

SONY HDC-F950
数字摄影机

SONY HDW-F900
数字摄影机

SONY HDW-750P
高清摄像机

FUJINON 3×5mm、10×10mm数字电影镜头
ZEISS DigiPrime 定焦数字电影镜头
CANON 16×8mm高清变焦镜头
ANGENIUX 11.5×5.3mm数字电影镜头
ARRI HEAD2船型云台和专用三脚架

HDCAM SR、D5 HD、HDCAM、DIGITAL BETA 等等
各种格式录像机、放像机

Final Cut Pro

Avid Express Pro

DVS Pronto 2K
Diament 2K

Quantel IQ Pablo

Avid DS HD

Shake

Quantel IQ Pablo

FilmLight

Final Touch

Avid DS HD

Barco DP90P后期配光专用投影机

Barco R6投影机

银河高清字幕系统

Celco FireStorm2
胶片记录

QuVIS Acuity 2kTM
后期数字服务器母版
制作

HDCAM SR 母带录像机

HD D5 母带录像机

数字Beta、Beta
带输出、DVD母
盘制作等

QuVIS Acuity Cinema Player
TM 影院服务器

Barco D-Cinema DP50
放映机

数字电影后期制作流程

REFERENCES
参考文献

《风格的影像世界：欧美现代电影作者研究》张会军 著 中国电影出版社 2006 年 12 月

《摄影基础》刘智海 著 上海人民美术出版社 2008 年 6 月

《影视技术概论》（修订版）李念芦、李铭、张铭 著 中国电影出版社 2006 年 4 月

《摄影曝光》（修订版）屠明非 著 浙江美术出版社 2006 年 3 月

《摄影镜头的性能与选择》（最新修订版）沙占祥 著 2006 年 5 月 印刷讲义稿

《中国电影专业史研究——电影技术卷》李念芦、李铭、张铭 著 中国电影出版社 2006 年 1 月

《电影艺术词典》许南明 著 中国电影出版社 2005 年 2 月

《巧用现场光》（美）C·伯恩鲍姆 著 浙江摄影出版社 2001 年 1 月

《摄影大师的外景用光秘诀》（美）鲍伯·克里斯特 著 浙江摄影出版社 2003 年 1 月

POSTSCRIPT
后记

　　现在是北京时间 00:36，离交稿日期已经过去 45 天。回望过去的几个月时间，无数次在图书馆、书城、书市查找最新的"猎物"——电影、摄影、媒体等理论资料，突然发现自己所具备的知识是如此的浅薄，又如此的单一。又闪回到几个月前，我还不断地与国内的摄影师交流技术，交流创作，目的就是为了使此书更加具有实用价值。"渴望"获取知识，注定了自己补课的"激情"，我带着激情与太阳追赶时间，终于在太阳日出前，完成了此书的最后期限。从落笔到收笔，我已经反复阅读、修改近百遍，假如再给我更多些的时间，此书会更加的完善并且更具有实用性。"电影永远是遗憾的艺术"，此书也是如此。有不足之处，那是为了让你发现瑕疵，以便鞭策自己，以后写得更好。

　　我原本不愿多废话来感谢为此书付出辛勤劳动的各位朋友，因为他们已经有太多人感谢了，少我一个，也不少。但我内心的感谢从来不用口说出来的，还是写到"后记"以作文字的记载。首先我感谢北京电影学院张会军院长，他在百忙之中为此书写序。作为我的导师，他严而不厉，将实践与思考所凝成的经验毫无保留地与人分享，并以他补实的学术精神和倜傥的个人魅力征服了我们。其次我感谢中国美术学院影视系的这群可爱的学生们，因为此书是在你们的课程中实验了 N 次才实践总结出来的。再次我感谢中国美术学院吴小华老师、苏夏老师、陈华沙老师、林勇老师以及我影视系的全体同事给予我更多的时间和情感支持，让我有精力完成此书。最后我感谢自己，"学"而不"术"的教学思想，以"变"求"万变"的教学态度，教好我的书，做好我的事。

图书在版编目（CIP）数据

摄像基础/刘智海 著. —上海：上海人民美术出版社，2014.4
艺术设计名家特色精品课程
ISBN 978-7-5322-8881-6

Ⅰ.①摄... Ⅱ.①刘... Ⅲ.①摄影技术–高等学校–教材
Ⅳ.①J41

中国版本图书馆CIP数据核字（2014）第028446号

艺术设计名家特色精品课程
摄像基础

主　　编：苏　夏
执行主编：刘智海
著　　者：刘智海
策　　划：姚宏翔
统　　筹：丁　雯
责任编辑：姚宏翔
特约编辑：孙　铭
版式设计：洪　展
技术编辑：季　卫
出版发行：上海人民美术出版社
　　　　　（上海长乐路672弄33号　邮政编码：200040）
印　　刷：上海丽佳制版印刷有限公司
开　　本：787×1092　1/16　印张：9
版　　次：2014年4月第1版
印　　次：2014年4月第1次
书　　号：ISBN 978-7-5322-8881-6
定　　价：45.00元